国家级一流本科专业建设点配套教材
高等院校艺术与设计类专业"互联网+"创新规划教材

设计基础——绘画与思维表述

蒋建军　杨墨音　编著

北京大学出版社
PEKING UNIVERSITY PRESS

内 容 简 介

本书是设计专业本科阶段的必修绘画基础课程教材，理论讲解与实践训练相结合，对相关课程有一定的指导和参考意义。本书分为基础篇与提高篇，课程围绕东西方绘画艺术史中的经典作品展开，通过基础的临摹与转化，对绘画的造型、色彩、形式、风格等进行了深入的讲解。全书内容具有连贯性、系统性、可行性，有助于学生循序渐进地掌握绘画基础相关知识点并提升实践能力。

本书可作为高等院校设计及绘画艺术专业的教材，也可供广大设计及绘画艺术爱好者参考阅读。

图书在版编目（CIP）数据

设计基础：绘画与思维表述 / 蒋建军，杨墨音编著. —北京：北京大学出版社，2024.5
高等院校艺术与设计类专业"互联网+"创新规划教材
ISBN 978-7-301-34997-7

Ⅰ.①设…　Ⅱ.①蒋…　②杨…　Ⅲ.①艺术—设计—高等学校—教材　Ⅳ.①J062

中国国家版本馆CIP数据核字（2024）第082339号

书　　　名	设计基础——绘画与思维表述 SHEJI JICHU——HUIHUA YU SIWEI BIAOSHU
著作责任者	蒋建军　杨墨音　编著
策 划 编 辑	孙　明　蔡华兵
责 任 编 辑	王　诗　孙　明
数 字 编 辑	金常伟
标 准 书 号	ISBN 978-7-301-34997-7
出 版 发 行	北京大学出版社
地　　　址	北京市海淀区成府路205号 100871
网　　　址	http://www.pup.cn　新浪微博：@北京大学出版社
电 子 邮 箱	编辑部 pup6@pup.cn　总编室 zpup@pup.cn
电　　　话	邮购部 010-62752015　发行部 010-62750672　编辑部 010-62750667
印 刷 者	北京宏伟双华印刷有限公司
经 销 者	新华书店
	889毫米×1194毫米　16开本　8.75印张　260千字 2024年5月第1版　2024年5月第1次印刷
定　　　价	59.00元

未经许可，不得以任何方式复制或抄袭本书之部分或全部内容。
版权所有，侵权必究
举报电话：010-62752024　电子邮箱：fd@pup.cn
图书如有印装质量问题，请与出版部联系，电话：010-62756370

前言

绘画与思维表述是设计专业学生的基础技能。党的二十大报告中提出,要"加强基础研究",基础研究对自主创新有重要意义。培养设计专业学生的绘画与思维表述能力,为将来的设计自主创新做更充分的准备,是本书的编写初衷。

课程背景与思路

本书内容来自我们在四川美术学院设计学院的教学实践,教学内容的设置则来自几年前的一次教学讨论。为了适应新的人才培养模式,我们必须对人才培养目标及具体的课程内容做出相应的改革。

课程改革的基本背景是,学院在设置专业实践课程之外,还设置有艺术理论的相关课程。艺术史负责知识性的学习,绘画课程负责实践训练。但是,在实际的教学中却存在实践课程与理论课程脱节的问题。课程改革需要将两门课程结合起来,把美术史上冷冰冰的知识变成有温度的体验,在提高学生绘画实践能力的同时加强其理论知识的学习。

在教学工作中,我们发现了一个奇怪的现象:学设计的学生普遍缺乏对艺术的兴趣,越来越局限于技术性领域,这无疑会影响专业的发展。在教学中如何既能保证设计的专业需要,又能提高学生的艺术素养,培养其对艺术的学习兴趣是设计专业教师需要思考的问题。其实,对艺术的学习不应止于课堂,还应该将其作为终生的事业。

艺术与设计的关系曾经如此紧密,但是由于如今的专业区分越来越细致,设计跟艺术的关系确实越来越疏远。我们越来越专注于自己的专业,不同专业之间"隔行如隔山"的感觉日益明显。历史上很多伟大的设计师同时也是艺术家。工艺美术运动的领袖威廉·莫里斯和约翰·拉斯金因不满工业革命后设计水准急剧下降,倡导恢复中世纪的手工艺传统,从而解决艺术与技术之间的矛盾,生产出美的产品。威廉·莫里斯成立的设计事务所是近代历史上第一个把建筑、家具、书籍、壁纸、床上用品等进行一体化设计的事务所。威

廉·莫里斯本人也具有良好的艺术素养，设计了各种优美的图案。巴黎前卫艺术关键人物，野兽派风格女画家索尼娅·德劳内的成就不仅体现在绘画方面，而且体现在服装设计方面，她的绘画色彩风格影响广泛，涉及纺织品、陶器、电影、剧院等设计领域。中国香港著名设计师靳埭强是借鉴传统绘画艺术进行设计的优秀代表，对传统国画风格效果的应用让他的设计独具一格。像索尼娅·德劳内、靳埭强这样结合艺术和技术的例子不胜枚举。

历史上不同艺术流派都对设计产生过影响，比如现代主义艺术、后现代主义艺术都对相应的设计风格产生过巨大的影响。现代设计史上产生过重要影响的英国工艺美术运动和德国的包豪斯学院，都强调艺术与功能的结合。特别是包豪斯学院，有一套完整的从绘画艺术基础到专业设计的教学安排。包豪斯学院校长、著名建筑设计师瓦尔特·格罗皮乌斯主张艺术和技术的新的统一，他聘请的基础课教师有约翰内斯·伊顿、保罗·克利、瓦西里·康定斯基、莫霍利·纳吉等，这些教师本身就是杰出的画家。他们也是现代艺术和设计中形式主义的主要倡导者，与英国的形式主义批评家罗杰·弗莱、克莱夫·贝尔共同奠定了形式主义艺术和批评的重要基础，他们把当时最前沿的艺术探索贯彻到了学院的设计教育之中。

艺术与设计不能被孤立地看待，它们之间有一个系统的相关性，要理解设计就要理解艺术，甚至要理解生活和历史。设计与艺术的关系不言而喻，艺术与设计相互影响，恰恰是因为艺术的无功利性，这决定了艺术的探索可以更加天马行空，走得更深更远。艺术探索的成果可以给设计提供养分，设计同时也可以反哺艺术。

主要内容与特色

本课程主要的内容与特色是向东西方优秀绘画艺术传统学习。学生可以通过学习东西方不同的画种、风格，吸收东西方绘画的优秀成果，掌握更全面的知识、技能。本课程主要考虑的问题是作为设计基础课程需要向传统学习什么，以及怎么学的问题。

绘画与思维表述能力的重要性不言而喻，另一个重要甚至更重要的能力是艺术的视野和审美判断能力。绘画动手能力的提高依赖于实际的操作练习，在实践中对好坏的判断区分依赖于审美判断能力，而审美判断能力的提高则依赖于艺术素养的培养和知识视野的开拓。

绘画与思维表述能力就是运用不同绘画材料进行绘画表现的能力，主要是对造型、色彩、形式等元素的处理能力。这些问题其实是紧密联系的，或者说就是同一事物的不同方面，我们不能把它们分开来孤立地对待。

课程改革是在原来造型基础、形式基础、户外写生、艺术思维表述几门课程的基础上进行的。以往的绘画基础练习，多是先进行教室内外的景物写生，然后进行创作学习，存在基础练习与创作脱节、训练的能力相对单一的问题。学生在这样的课程安排下可以进行技术练习，但是认知能力却得不到更多的锻炼。

本课程围绕艺术史进行设置安排，是一次与绘画史上的大师及其作品的对话，课程从绘画艺术史经典作品入手，把对绘画风格的学习作为核心内容，同时让与风格相关的如造型、色彩、方法、形式、视野、审美等绘画的相关能力得到训练和提升。课程内容可以概括为风格研究、色彩研究、造型研究、形式研究、创造性的表现尝试几个方面。

课程内容的改变必然要求课程方法做出相应的改变，可以说方法就是内容的一部分，甚至内容就已经决定了方法。从对经典作品的临摹到对其进行转换和转化，既是课程内容，又是课程方法。学生可以通过对这一课程的学习，了解和掌握经典绘画作品的造型、色彩、表现语言、效果、风格的发展与演变。改革后的课程更好地衔接艺术史及艺术理论课中的知识点，可以使学生在提高绘画能力的同时打开眼界，提高审美判断能力。从临摹经典作品入手的另一个好处就是有利于学生摆脱和纠正不好的绘画习惯。

党的二十大报告中提出，要"以海纳百川的宽阔胸襟借鉴吸收人类一切优

秀文明成果"。通过这门课程的学习，学生将对东西方绘画艺术有一个基本认识，储存大量绘画艺术史上的风格、流派、艺术家、作品的信息，为后续转化创作打下坚实的基础，就像撒下很多种子，这些种子终将在未来的生活和工作中萌芽。

课程安排与建议

课程安排以教师进行理论讲解、示范和组织学生进行作业分享、讨论为主要方式。

每一次作业完成后，学生一起分享自己的心得体会是一个重要环节，能够在讨论中对所学内容做到"知其然而又知其所以然"。每个学生能够接触的学习范围是有限的，他们可以通过分享、讨论拓宽视野。此外，作业分享、讨论还可以让学生相互了解学习情况，厘清学习思路、提升语言表达能力。

为保证叙述逻辑的连贯性，本书按照"临摹—转换—转化"这个连续性的过程进行编写。具体的教学进度安排颇费周折，我们最终发现先临摹西方并转换，再临摹东方并转换，最后进入创作转化阶段的教学效果最好。

在课时安排方面，西方绘画研习安排在第一学期课程造型基础一，东方绘画研习安排在第二学期造型基础二，风格的转换与转化则是第二学期的艺术思维表述课程的教学内容。较长的课程跨度有助于学生在提高绘画动手能力的同时加深对绘画艺术的理解，可以根据具体情况安排学时。绘画工具可以是水彩、水粉、丙烯等，也可以是平板电脑。

在学习东西方绘画时，我们提供了大致的范围，避免学生选择困难，但是也没有太具体，因为如果具体到提供临摹的作品，就会剥夺学生学习的主动性。我们建议不要限制太多，让学生有一个自主学习的过程。

致谢

本课程的推进及本书的编写，有赖于同事对我们的理解和支持，以及学生的积极参与。这里要特别感谢吕曦、孙可、詹文瑶、曾敏、庹光焰、范星星、毛艳阳、牛柯、任宏伟、汪泳等老师对课程的关心和指导。当然，更要感谢的是参与课程的全体学生。作为教师，我们非常清楚，课程的任何一点改变，都不可能不受惠于他人，因此在这里还要感谢在教学中给过我们启发而不能一一道来的所有人。

这不是一本面面俱到的书，以我们有限的眼界，在浩瀚的艺术世界里迷失实属难免，我们的判断选择肯定有一定的局限性。希望学生通过本课程的学习，能够在未来根据自己的兴趣和需要展开更加广泛深入的研究。

在同事的信任和鼓励下，我们诚惶诚恐地将课程内容编写成教材，如果能对读者朋友有一点点启发，我们将万分高兴。

<div style="text-align: right;">
蒋建军　杨墨音

2023 年 10 月 8 日
</div>

资源索引

目录

基础篇 /001

第1章 西方绘画研习 /003

1.1 从再现到表现——西方绘画造型演变 /004
　　课题训练一：客观造型研习 /006
　　课题训练二：主观造型研习 /008
　　课题训练三：多元风格研习 /010
1.2 从客观到主观——西方绘画色彩发展 /012
　　课题训练一：色彩归纳研习 /014
　　课题训练二：色调置换研习 /017
1.3 从具象到抽象——西方绘画形式革命 /020
　　课题训练一：抽象绘画研习 /023
　　课题训练二：材料肌理研习 /026
本章小结 /029

第2章 东方绘画研习 /031

2.1 写真与写意——东方绘画表现的两极 /032
　　课题训练一：写真造型研习 /033
　　课题训练二：写意造型研习 /035
2.2 夸张与变形——民间艺术的形式趣味 /037
　　课题训练一：剪纸、皮影研习 /038
　　课题训练二：版画效果研习 /040
2.3 主观与象征——东方绘画色彩的特点 /042
　　课题训练一：壁画色彩研习 /043
　　课题训练二：年画色彩研习 /045
本章小结 /047

提高篇 /049

第 3 章　风格的转换 /051
3.1　观察与分析——素材收集准备 /052
　　3.1.1　面向日常生活 /052
　　3.1.2　素材拍摄方法 /052
3.2　置换与挪移——风格转换尝试 /055
　　课题训练一：经典作品转换 /056
　　课题训练二：图片素材转换 /061
本章小结 /073

第 4 章　风格的转化 /075
4.1　主题与效果——绘画表述创作分析 /076
　　4.1.1　风格概念阐释 /076
　　4.1.2　创作方法与步骤 /077
4.2　挪用与转化——绘画表述风格探索 /079
　　课题训练一：图片创作转化 /080
　　课题训练二：命题创作转化 /095
4.3　评价与判断——绘画表述评价标准 /122
　　4.3.1　绘画的创造性 /122
　　4.3.2　标准的多元性 /124
　　4.3.3　标准的绝对性 /124
本章小结 /126

参考文献 /127

基础篇

第1章
西方绘画研习

本章要求

通过本章学习,理解西方绘画艺术史上造型、色彩及形式演变的基本情况,掌握不同造型、色彩、形式的特点和表现方法。

本章要点

1. 西方绘画造型方式的演变。
2. 西方绘画色彩运用的演变。
3. 西方绘画形式革命的发展。

本章引言

本章的学习内容围绕西方绘画艺术史展开,学生将学习西方绘画艺术史上的几个重要的转折性阶段。通过对不同阶段经典作品的临摹、转换,可以了解形体塑造、色彩使用及材料表现的发展演变历程,熟悉不同风格流派在造型、色彩、形式方面所展现出来的不同特点,从而提高绘画能力,开阔视野。

1.1 从再现到表现——西方绘画造型演变

进入具体的学习之前,我们要对课程中使用的概念做一个简单的说明。在讨论绘画问题的时候,常常有不同的概念系统,或者说用不同的系统在对绘画进行分类。一般来说,从颜色的丰富程度来进行分类,可以分为素描、色彩等;从材料工具来进行分类,可以分为铅笔画、油画、水墨画、水彩画、木版画等;从绘画的主题来进行分类,可以分为人物画、风景画等。这些都是从绘画的外部来进行分类的。讨论绘画的内部问题时,会用到造型、色彩、技巧、形式、内容等概念。

西方绘画的发展经历了这样一个过程:模仿自然—准确再现—主观表现。我们将其分成三个阶段进行学习:第一个阶段,以透视的发现为节点,西方绘画中透视的发现对造型有重要影响,解决了再现自然的准确性问题;第二个阶段,以印象派为节点,印象派的出现带来的是画面色彩的巨大改变,解决了色彩的丰富性问题;第三个阶段是现代主义对于画面空间结构的重大突破,绘画从具象转变为抽象,并由此发展出多样化的造型、色彩、形式、风格。把绘画史划分成这几个简单的阶段,可以让我们的问题意识变得更加清晰。

人类从在洞穴岩石上进行绘画活动开始就是在模仿自然、再现对象,经过数万年,一直到14世纪透视法发明之后,才逐渐掌握了准确再现的能力。透视法的出现改变了画面的空间感,颠覆了中世纪平面化的画面组织方式,让对象的平面化排列成为对真实空间幻觉的再现。经过画家的不断努力,画面中形象再现的真实性得到了加强。准确

再现问题被解决之后,又经过数百年,一直到19世纪摄影术发明,画家被迫放弃准确再现对象,重新思考绘画的可能性。造型方式成为画家主动表现风格效果的竞技场,在激烈的竞争中,大致产生了两个方向:一个是形式主义方向;另一个是表现主义方向。这两个方向是对于绘画的两种认知观念和表现方法,包含造型问题,而又不仅仅是造型问题。

造型能力,就是通过绘画手段塑造对象形体的能力,造型能力不仅指具象写实准确的绘画塑造描绘能力,不只是造型准确与否、刻画深入与否的问题,还包括根据不同效果的需要对形体的概括归纳、夸张变形的主观处理能力。

简单来说,造型无外乎准确与不准确两种方式,准确的即照相式的再现,不准确的即自由的、夸张变形的造型方式。西方绘画的造型演变主要经历了这样一个过程:从不准确到准确再到不准确。前一个不准确是被动的,是因为认识、技能不够导致的;后一个不准确是主动的,是认识发生改变后所追求的。

作为实践专业,我们对艺术史的理解不能只停留在历史知识信息层面,应该更加深入,对艺术史不同阶段代表作品的造型、色彩、技法、思想理论都要加以理解,并从实践上加以掌握。艺术素养,即对艺术知识、技术能力的整体理解和掌握。画家是手艺人,明白一个问题可能只需要一瞬间,却要花费很长时间才能做。也就是说,我们不能

只在概念上理解问题，还应该在实践中掌握实际操作方法。对于绘画，动手能力的重要性再怎么强调都不过分。当然，并不是说思想理论不重要，只有在足够的知识的引导下，我们才能在绘画过程中有更好的方向感。

漫长的绘画艺术演变史用几周的时间来重走一遍，时间当然是紧张的，因此我们只能选择一些代表性的作品来学习。我们的目标在于研究画面造型、色彩、形式、风格等方面，为了学习的方便，我们对绘画历史学习的归类也以此为基础，以西方绘画艺术史中对这几个问题产生重要影响的技术和观念为节点，并在选择具体练习作品时遵循注意从易到难、循序渐进的原则。

课题训练一：客观造型研习

课题说明：
临摹可以锻炼学生的色彩能力和造型能力，学生可以通过临摹学习体会经典作品的构图安排、形体处理、色彩使用，从而提高自身的绘画表现能力。临摹的方法分为概括性临摹和改造性临摹。概括性临摹，是通过简化、概括练习，对色彩、形体的明确肯定性练习，有利于提高学生理性分析、处理画面各元素的能力，可以使学生主动观察、理解和运用画面的色彩，控制画面的形体，学习它的造型趣味和色彩特点。改造性临摹也是非常主动的临摹学习方法，可以使学生更主动地学习造型和风格效果，甚至形成新的画面，临摹的对象只是一个引子。

画家吴冠中曾经说过："绘画是个手艺活。"意思是说绘画这件事，得反复上手练习。学生对于绘画表达，应该达到一种肌肉记忆的状态。手感的练习很重要，造型、技法都是认识和直觉的结合，是长期训练的结果。不断的临摹、写生、转换，练习不同的造型风格，可以训练我们的手感。绘画艺术的特色、画家之间的竞争、新的可能性都产生于这个过程中。

需要特别说明的是，在课程中，为了避免枯燥，我们可以交替进行临摹和转换，先临摹后转换，在临摹印象派作品后进行色调转换练习。在临摹、转换实践练习中，要注意题材内容的区别，当代临摹转换侧重人物，印象派侧重风景，古典主义流派侧重人物、静物。

课题目的：
学生通过从文艺复兴时期至印象派产生时期的绘画作品中选择代表性作品进行临摹练习，锻炼准确再现的造型能力，从而了解并掌握准确再现客观对象的绘画表现方法。

教学要求：
在临摹的时候要把注意力放在造型、色彩上，对形体、色彩的表现尽量深入、细腻。在主题内容的选择上，应该从静物、风景到人物都有涉及。

要点提示：
从对透视法的掌握到对形体进行主观处理，整个阶段代表画家众多，我们可以从如拉斐尔·桑西、列奥纳多·达·芬奇、阿尔布雷特·丢勒、米开朗基罗·梅里西·达·卡拉瓦乔、提香·韦切利奥、米开朗基罗·博那罗蒂、彼得·保罗·鲁本斯、迭戈·罗德里格斯·德·席尔瓦·委拉斯凯兹、伦勃朗·哈尔曼松·凡·莱因、约翰内斯·维米尔、弗朗西斯科·何塞·德·戈雅－卢西恩特斯、欧仁·德拉克洛瓦、让·奥古斯特·多米尼克·安格尔、居斯塔夫·库尔贝等重要画家入手。

绘画的材料工具非常多，按照传统的素描、色彩方式进行分类的话，在练习过程中用到的更多的是色彩相关工具材料。素描材料能解决的问题基本上也能在色彩材料的练习中得到解决，色彩材料中能解决的问题却不能在素描材料的练习中得到解决，除非材料本身具有特殊性、不可替代。课程中常用的工具是水粉、水彩、色粉、彩色铅笔及计算机等，这些都是学生在高考美术培训中已经熟悉掌握的工具。由于学生对计算机已经比较熟悉，因此在课程中特别是后面的创作阶段，在表现方式上可以不局限于手绘，而用计算机进行绘画。

作业课时：
3课时。

米开朗基罗·梅里西·达·卡拉瓦乔 纪录片

伦勃朗·哈尔曼松·凡·莱因 纪录片

课时为完成单张作业练习所需时间，可以此为参考，根据作业数量安排具体课时，后面相同，不再另作说明。

作业展示：

客观造型临摹练习学生作业见图 1-1。

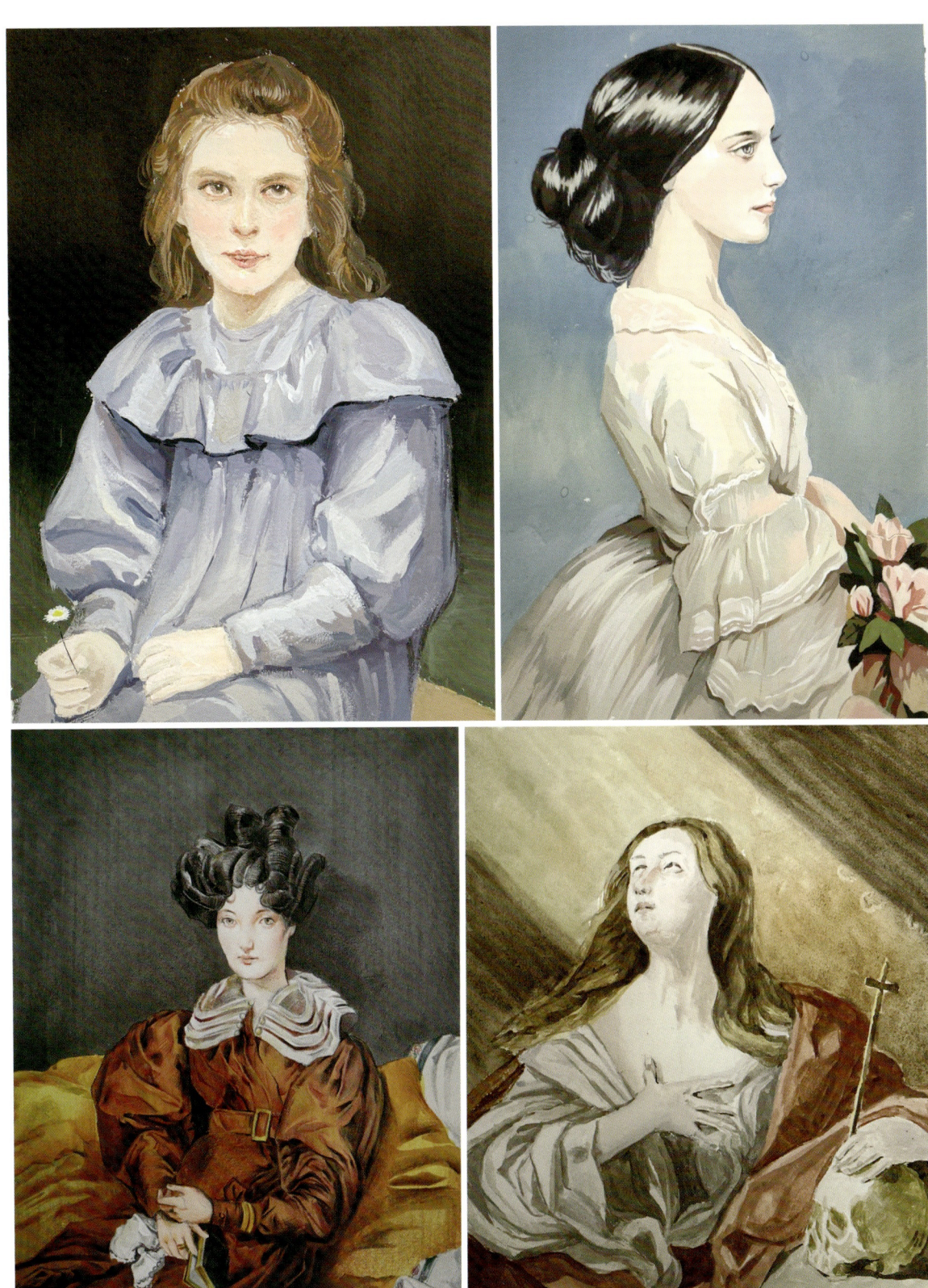

图 1-1　学生临摹作业｜傅仰惠、钱雨婕、高王博珺、俞婕

课题训练二：主观造型研习

课题说明：

摄影术出现之后，现代主义画家如亨利·马蒂斯、巴勃罗·毕加索的作品展现出对准确再现造型方法的逃离，造型处理上表现出主观性特点。绘画造型能力就是对形体的处理能力，既包括准确再现、细腻表现的能力，又包括归纳概括、夸张变形的能力。学生一开始可以选择进行更多的归纳概括性造型表现练习，这有利于摆脱过于感性、随意、含糊的绘画习惯，训练一种理性、明确、肯定的习惯和能力。

临摹是一个画家很重要的学习方法，无论是对于中国画家还是西方画家都一样重要。保罗·塞尚曾经说他不在博物馆，就在去博物馆的路上；张大千年轻时在敦煌一地就面壁三年，临摹了大小两百余幅画，打下了坚实的绘画基础，终成一代大家；吕西安·弗洛伊德八十高龄还在临摹古代大师的作品。

课题目的：

学生通过对主观造型绘画作品的研习，了解主观造型方式在绘画中的来龙去脉，掌握主观处理形体的绘画造型表现方法。

教学要求：

让学生主动临摹绘画作品并对其加以转换是教学的核心要求，学习过程中的主动性非常重要，临摹是为了后面的创作转化，是在为创作新的画面视觉效果做铺垫。造型处理方式是个人风格的重要影响因素，本课程要求学生建立主动处理形体的意识，将主动处理形体与风格创新联系起来。

如何将看似简单的临摹做得更好、更有意义？其实就看临摹的人有没有明确的目的。学习绘画的人在不同阶段的临摹体会、认识都不一样，即使对于成熟画家，临摹也会有不同的体验和收获。在具体的操作中，不应为了临摹而临摹，而应该主动地临摹。先要设定目的：通过这个临摹我要解决什么问题，向它学习造型、色彩，还是局部的精彩技法。明确临摹目的才能做到主动。

要点提示：

以前写生是课堂的主要内容，临摹只是课后的辅助性学习，现在需要对临摹做一个深入、系统的研究，在临摹的时候揣摩原作者是如何主动处理对象的。并且，学生可以迫使自己在画什么、怎么画的问题上做更多的思考。

作业课时：

3课时。

作业展示：

主观造型临摹练习学生作业见图 1-2。

巴勃罗·毕加索
纪录片

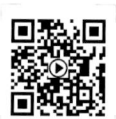

亨利·马蒂斯
纪录片

第 1 章　西方绘画研习　　/　　009

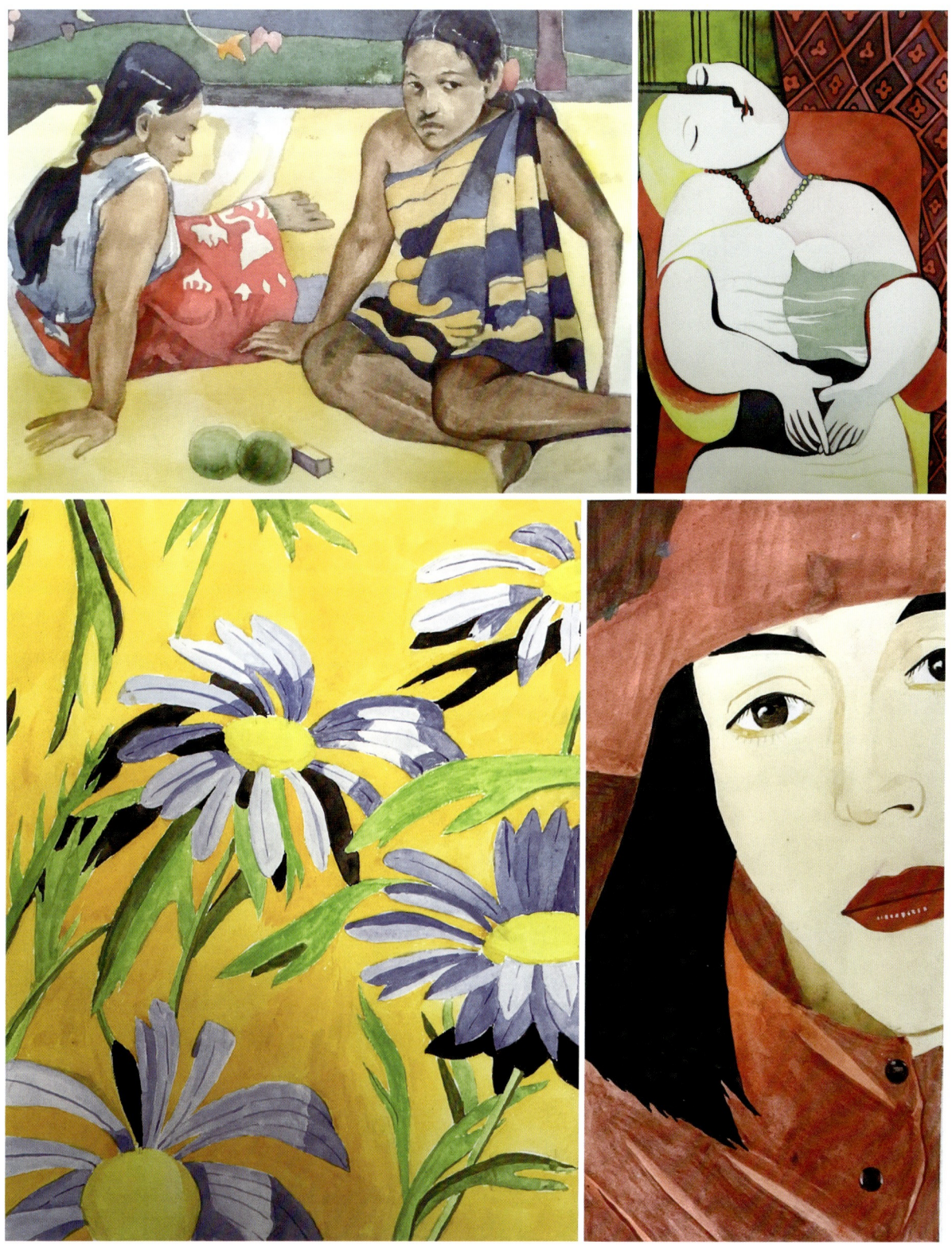

图 1-2　学生临摹作业｜杨茹意、俞婕

课题训练三：多元风格研习

课题说明：
本课题内容是让学生了解当代绘画的发展情况，了解不同绘画风格的不同效果和趣味，并选择不同的作品进行临摹练习，体会这些作品的风格特点在造型、色彩、形式语言方面的具体体现。

由于当代大师在时间上离我们更近，学生学习起来会更有亲切感。先了解绘画艺术现状，再回溯其发展历史，这样的学习过程更能挑起学生的热情和主动性。然后，我们可以继续回溯古典主义，学习形体塑造、色彩运用的发展演变。

课题目的：
学生通过对不同造型风格的绘画作品的研习，理解不同风格的绘画作品在造型上的主要特点，了解造型、色彩与表现方法之间的关联性，以及这三者对绘画作品风格形成的影响，掌握不同的绘画造型处理表现方法。

教学要求：
要求学生在选择绘画作品时，了解画家所处时代背景，以及各类艺术思想之间的渊源。了解画家及其作品的同时学习背景知识，这本身就是学习艺术史的好方法。学生通过兴趣引导自己，而不是采用被动的、从古到今的通史学习方式，能对绘画艺术建立一个由点及面的整体认识。对相关背景知识的学习了解虽然不会体现在具体的作业练习中，但这确实是一个重要的过程。

要点提示：
可以选择学习的当代代表画家有安迪·沃霍尔、罗伊·利希滕斯坦、贾斯培·琼斯、大卫·霍克尼、马琳·杜玛斯、阿历克斯·卡茨、汤姆·韦塞尔曼、大卫·霍克尼、菲利普·古斯顿、让·米歇尔·巴斯奎特、威廉·肯特里奇、丽莎·约斯卡瓦吉、威廉·萨奈尔、克里·詹姆斯·马歇尔等。他们的画面形体概括归纳、效果冷静理性、制作细腻精致，可以锻炼学生在造型、色彩方面比较肯定、准确的绘画能力，使其摆脱考前用笔、用色、形体塑造十分随意的毛病，明确交代每一个笔触、线条、色块，而不是含混不清、似是而非。

考虑到设计专业的特点，我们要求学生选择更加冷静、理性的绘画作品进行训练，最好是选择画面效果比较平面化，形体、色彩呈现归纳概括特征的当代画家作品进行临摹练习。即使是学习表现性绘画，也可以主动进行更冷静的处理和表现。我们强调对平面化风格的学习，这有助于锻炼学生冷静理性的分析归纳能力和画面控制能力。

作业课时：
3课时。

作业展示：
多元风格临摹练习学生作业见图1-3。

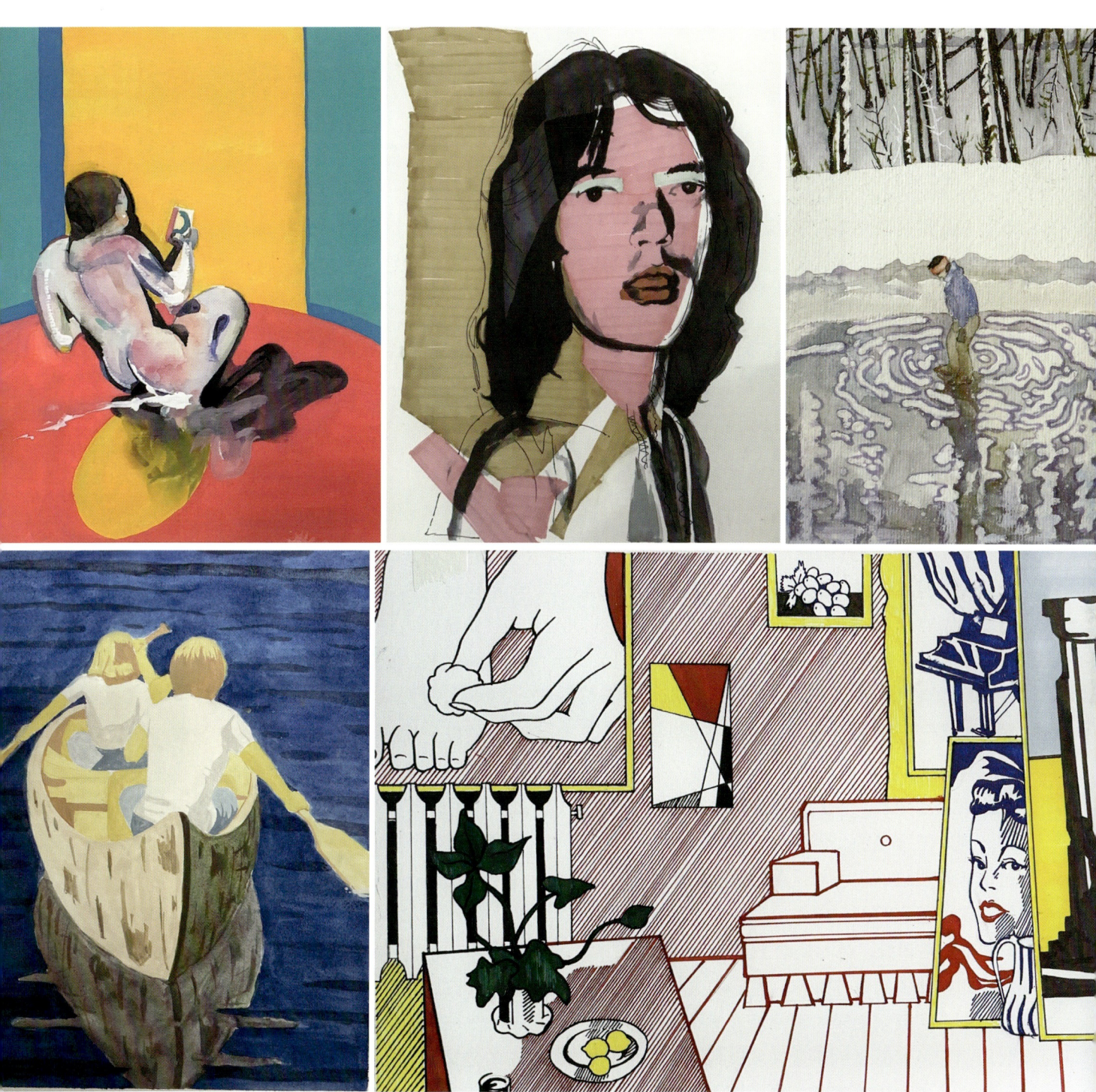

图1-3 学生临摹作业｜贾琛瑄、张玲、傅仰惠、俞婕、郑雅元

1.2 从客观到主观——西方绘画色彩发展

色彩与造型紧密相连,色彩既依附于形体,又独立于形体,既是形式,又是内容。对于色彩的运用,有一个从了解基本规范、方法到根据需要主动运用的过程。关于色彩,我们还要建立这样一种认识,没有所谓的设计色彩与造型色彩之别,色彩知识、色彩运用方法对于设计或者造型都是相通的。色彩包括黑色、白色,两者都是色彩非常重要的组成部分,然而很多学生以为黑色、白色不是色彩,不敢在绘画时运用它们。

我们在这里要讨论的是色彩在绘画史上的发展演变及实践中容易碰到的一些重要认知问题。色彩的基本知识包括固有色、环境色、光源色、间色、复色、冷色、暖色、纯度、明度等概念,学生入学前对其已有基本了解,此处不再赘述。

在绘画艺术史上,色彩的演变就像造型的演变一样,是非常缓慢的,但是推远了看,有一些改变还是非常明显的。色彩运用的演变历史以印象派的出现为分水岭,印象派出现之前,绘画中的色彩表现相对单纯,色彩处理主要服从于明暗关系,而在印象派的绘画作品中,色彩发生了革命性变化。由于印象派追求对瞬间色彩感觉的表达,因此他们把色彩感觉的丰富性发展到了极致,就如同透视法的发现把客观事物形体再现的准确性推向了极致一样,这迫使新的革命产生,即色彩使用的丰富性与表现的主观性的革命。印象派革命的结果就是,绘画不再追求准确再现对象,而是从形体、色彩到技巧都脱离了准确再现对象的目的。主观表达的问题被提出,感觉、情绪的表现成为新的目标,表现主义绘画产生了。印象派作为一个流派已经成为过去,但是如今的绘画基础教学都受到了印象派的影响。

古典主义绘画一直追求形体、色彩的完整、永恒、稳定,而印象派画家追求表现瞬间的感觉、印象,他们的作品无论构图、色彩还是形体都显现出即时性、随意性,印象派的色彩、笔触在表现对象的光色印象中得到了解放,笔触溢出了对象的形体边界而独立出来,随着画面描绘的表达愿望从对象转移到感觉,绘画的目的、认知和判断标准都被颠覆性地改变了。在画家们不断的推演下,形体的取消、抽象的发生是必然的结果。

色彩的发展始终离不开科学技术的发展,科学技术的发展不仅解释了色彩的来源、变化等理论问题,而且生产出更多的颜料,使绘画中色彩的丰富运用成为可能,颜料生产加工技术的发展满足了画家观念表现的愿望。

印象派的色彩革命有赖于科学家用棱镜对色彩的观察,在此之前,画家们画出来的色彩都比较简单,往往被称为酱油色调,而在受到科学色彩理论的启发后,印象派画家一下把画面的色彩丰富了起来。这一变化说明对色彩的感知受理论认知的制约,有意思的是,人们都长着同样的眼睛,为什么之前的画家没有看到那么丰富的色彩变化?人们经常提到色彩感觉,仿佛不能直接看到色彩,然而从印象派前后的情况来看,人们的感觉受制于认知,在认知发生改变之前,人

们可能忽略了某些色彩。当然，这是另一个问题了。

色彩使用过程中最重要的是弄清楚色彩关系和色调这两个概念。首先要明确，我们讨论的色彩关系、色调概念包括黑色和白色。色调是各色彩层次在画面中形成的整体感受，各色块之间整体的联系会形成色调。所谓关系，即不同事物之间的联系，起码有两种事物才能构成关系，单独一种事物是不构成关系的，色彩关系即各色块之间的联系。联系起来以后就会有比较，通过比较才能形成对画面中的形体、色彩等元素整体的、系统的判断。观察分析色彩时最重要的方法是比较，即观察每一色块时与其他色块进行比较，这样才能看到各色块之间的距离，找到基本的色彩关系。

绘画所涉及的关系不只是色彩关系，还包括其他所有元素之间的关系，绘画的整个过程实际上就是在考虑如何处理画面中各元素之间的关系。

色彩与造型是不可分割的，造型会涉及用什么色彩来进行塑造，用色会涉及塑造什么造型。色彩与造型问题在西方绘画史上有一条相对完整的线性发展脉络。色彩、造型在准确表现对象之前是主观的，达到准确客观之后又回到主观，不一样的是之前的主观是被动的，后来是主动的，对"准确再现对象"这一限制的超越，是艺术认知转变的结果。

在本节色彩训练中，我们安排了色彩归纳研习和色彩置换研习两个课题。

课题训练一：色彩归纳研习

课题说明：

色彩学习主要以印象派、现当代绘画为主，本课题内容是选择印象派及现当代经典绘画作品进行归纳概括性临摹练习，重点在于锻炼学生对色彩的归纳概括能力。

由于印象派在色彩发展历史上产生过重要影响，因此我们把学习色彩的重心放在印象派之后的优秀作品上。可以说，印象派画家在画面中重新发现和解放了色彩，呈现了丰富的色彩效果，且发展出一套科学的色彩理论。现当代绘画是在印象派的基础上发展起来的，在色彩运用方面更主动，画面更多元，也是我们要学习的重要内容。

课题目的：

学习印象派及现当代经典绘画作品，以提高色彩主观运用和控制能力。

教学要求：

在印象派和现当代经典绘画的临摹学习中，进行归纳概括性练习。在学习这些作品丰富色彩的同时去除其凌乱的笔触，让画面有更强的秩序感。考虑到印象派绘画用笔松动，甚至凌乱，我们要求学生临摹时做一定的归纳概括，将学习重点放在色调的丰富性及画面的整体性上，不是简单、直接地模仿原作的笔触，而是让用笔有一定的秩序，让画面效果更加理性。

要点提示：

印象派及后印象派代表画家有爱德华·马奈、奥斯卡－克劳德·莫奈、卡米耶·毕沙罗、埃德加·德加、乔治·修拉、保罗·西涅克、保罗·塞尚、保罗·高更、凡·高。当代重要画家在1.1课题训练三中已经提到过。

练习时要画一下不同的调子，比如和谐的同类色调、强烈补色对比调、冷色调、暖色调等，破除自己的用色惯性，扩展自己的色调空间。在色彩学习过程中，特别是学习印象派及现当代绘画的色彩使用时，要注意对经典作品色调组织的主动性进行分析，并特别留意画面色彩与客观现实的距离。

作业课时：

3课时。

作业示例：

色彩归纳临摹练习方法示例见图1-4。

作业展示：

色彩归纳临摹练习学生作业展示见图1-5。

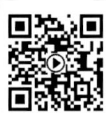

凡·高纪录片

图 1-4　凡·高原作及傅仰惠临摹作业

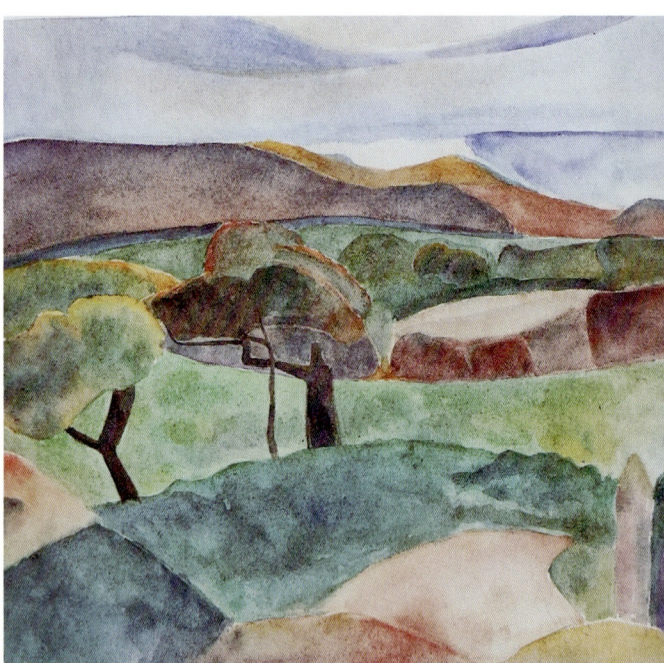
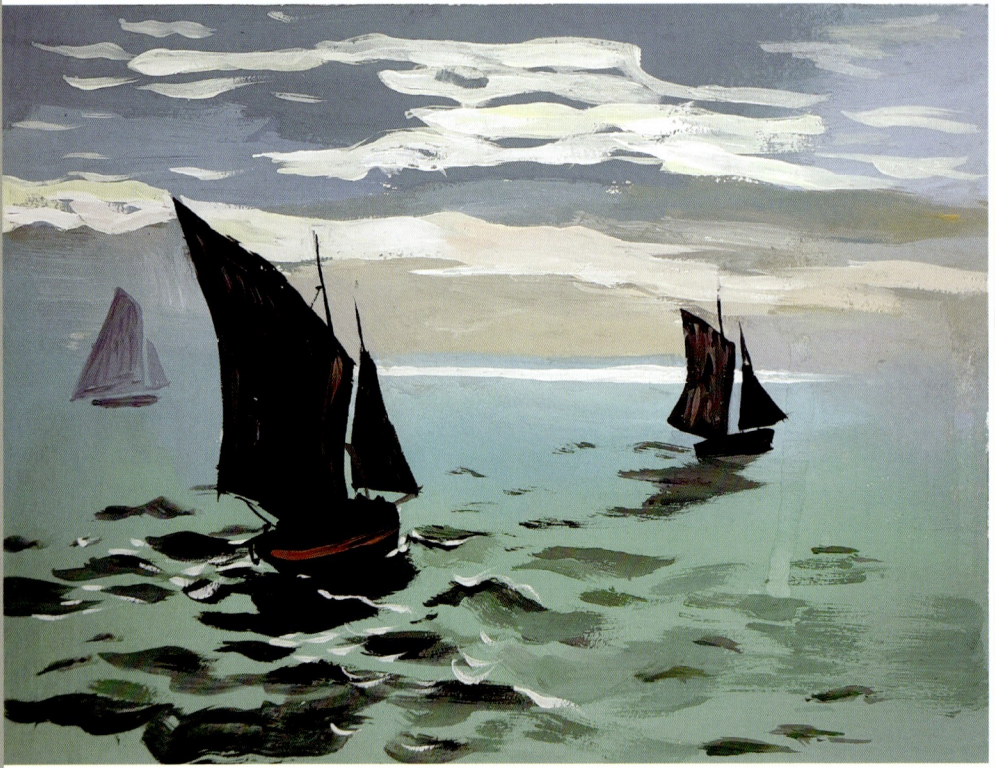
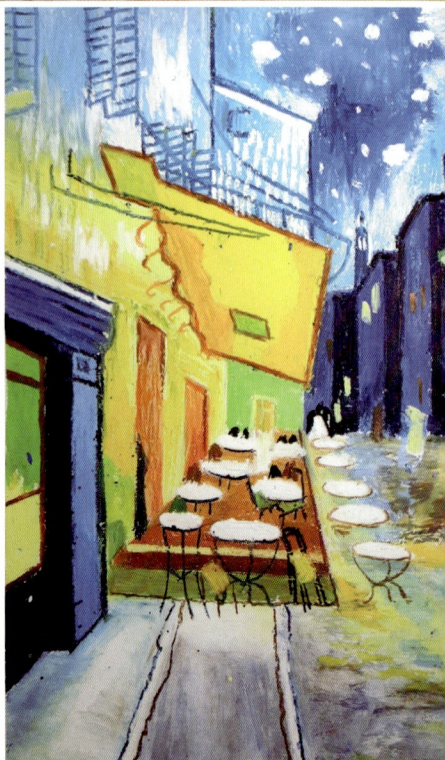

图 1-5 学生临摹作业 | 蔡敏心、钱雨婕

课题训练二：色调置换研习

课题说明：
考虑到色彩对于绘画的重要性，应对其专门练习，练习重心应放在对印象派之后优秀作品的色调学习上。本课题要求学生先选择一幅印象派之后的优秀绘画作品，研究其中色彩的主要构成元素，再选择一张自己拍摄的照片，参照运用前者的色调或者直接替换进行绘画练习，观察绘画作品的色彩与照片的差异，体会画家在运用色彩组织画面时的主观性。本课题训练可以使学生更好、更直观地学习印象派色调组织、色彩使用的主动性。

课题目的：
让学生更主动、更好地掌握色调的组织安排和控制运用。

教学要求：
选择照片时注意取景、构图、视角，练习中尽量归纳概括画面，使画面平面化。注意形体、色彩、笔触的秩序感，注意色彩层次的丰富性及绘画效果的完整性。画面中色彩描绘的对象与自然对象不同，它不是客观真实的，与自然对象是有距离的，学生在练习时需要研究体会这一点。

要点提示：
处理色调就是在经营各色块之间的关系，关系差异大就会形成强烈变化的色调，关系差异小就会形成和谐统一的色调。色彩的对比或者调和是相对的，具体处理色彩之间对比或者调和关系时，可以分别从色相、明度、纯度、面积等方面进行观察和比较，加强或者减弱色块之间的关系。当觉得色调不和谐的时候，就要观察是哪一块或哪几块色彩与其他色块的差异过大。当需要强烈变化对比的色调而不得时，就要考虑扩大某些色块与其他色块之间的差异。当发现色彩关系不够丰富时，可以增加有变化的色彩，如果觉得色彩关系过于杂乱，则可以减弱其中反差强烈的色彩。比如在处理调和的色调时可以使用大面积的同类色或明度相当的色彩；反之，则使用色相差距大的对比色或明度差距大的色彩。

作业课时：
3课时。

作业示例：
色调置换练习方法示例见图1-6。

作业展示：
色调置换练习学生作业展示见图1-7。

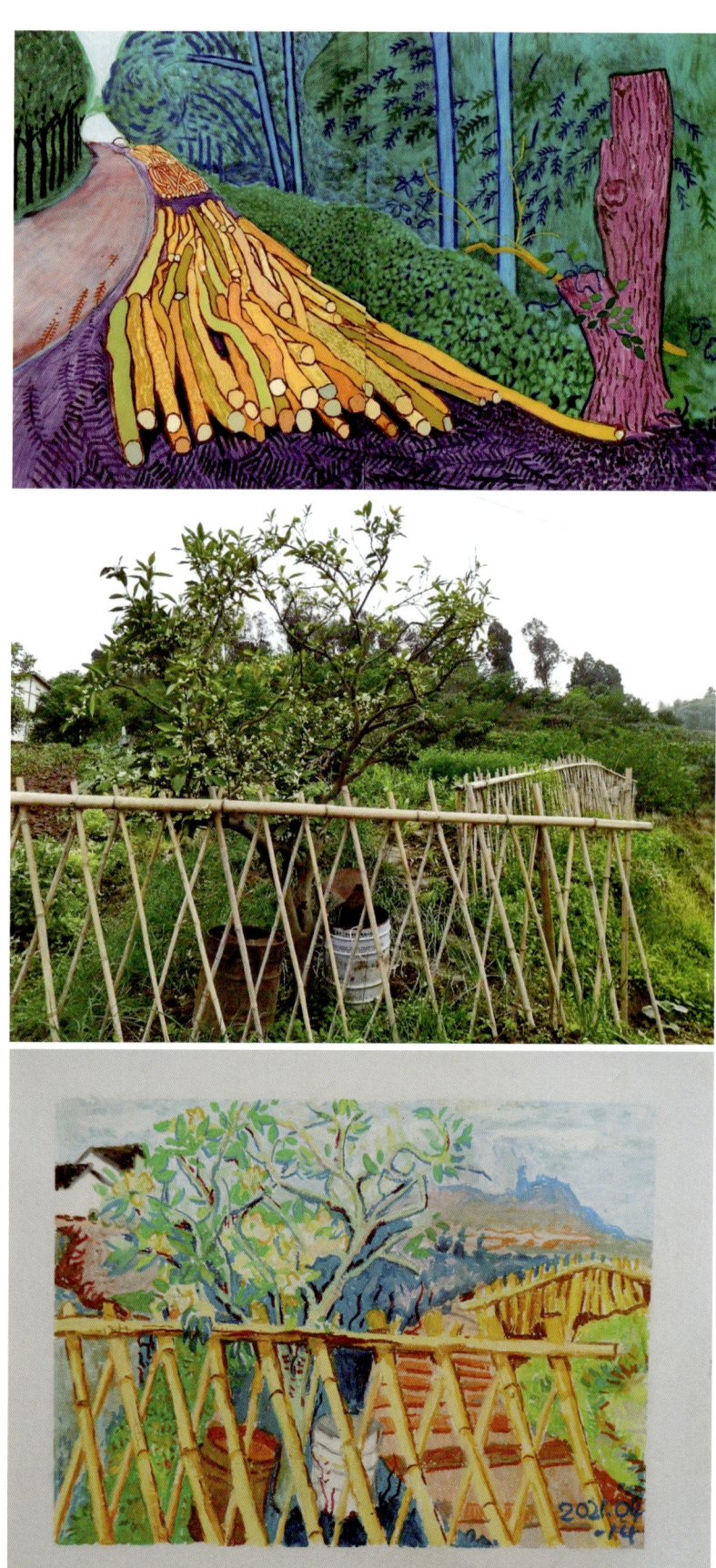

图1-6　大卫·霍克尼原作、王珊珊照片及作业

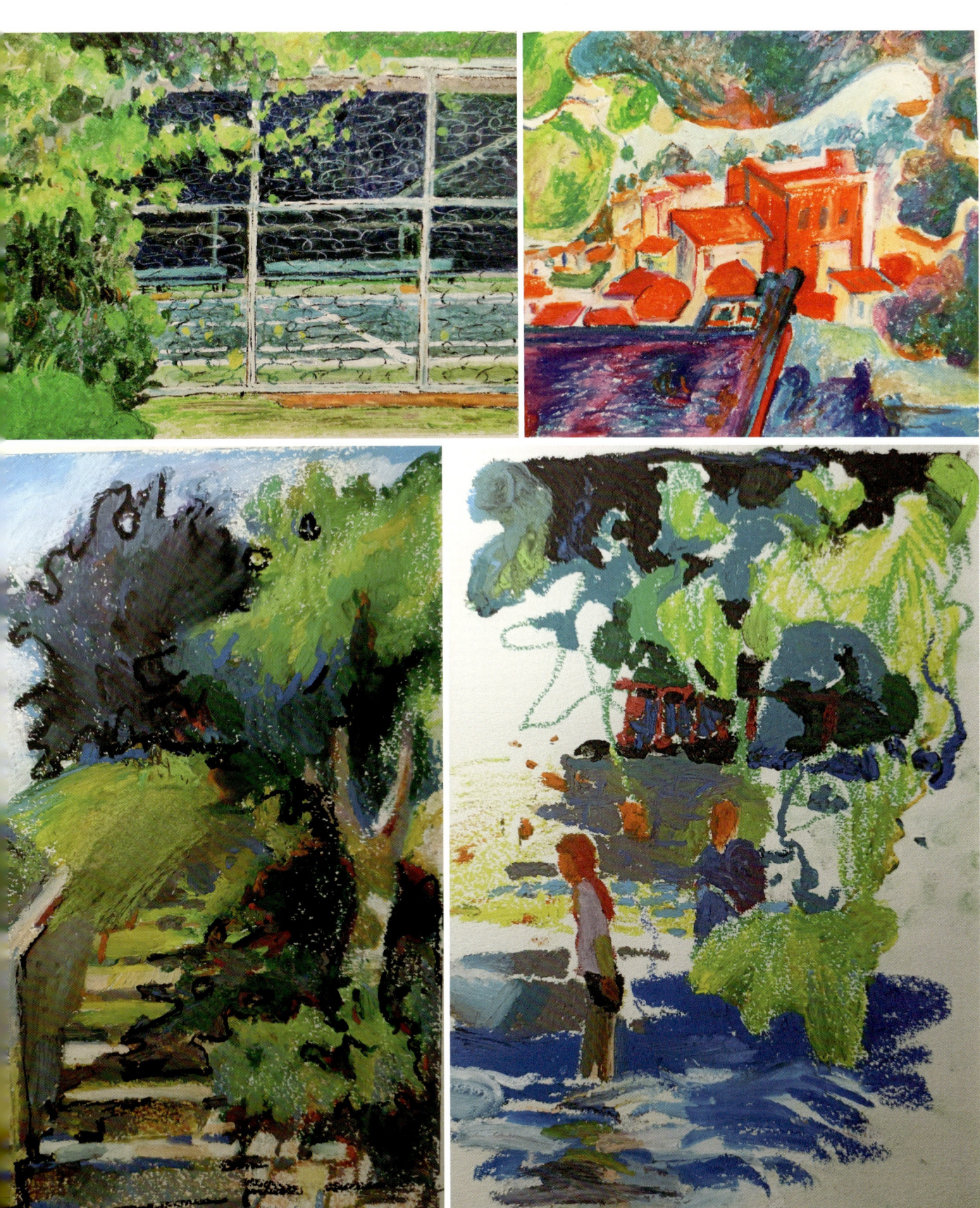

图1-7 学生作业 | 刘欣蕾、李子木

1.3 从具象到抽象——西方绘画形式革命

本节内容是对绘画中形式问题的初步学习，重点在于理解绘画从具象走向抽象这一形式主义的发展过程。学生对画面本身的结构、形式有一个初步的理解，可以为后面学习纯粹抽象的平面和立体构成打下基础。学生应理解抽象艺术的发生与发展过程，建立起对绘画的抽象元素的基本认知，理解绘画从再现三维空间到表现自身及抽象元素的转变。形式是绘画及其他艺术门类的一个重要概念，下面我们将对形式问题进行讨论。

艺术和设计的表现能力即处理形式问题的能力，因此对画面中形式问题的理解及处理形式元素的能力非常重要。艺术形式指构成艺术作品的线条、色彩、形状等元素，形式感指形式元素形成的整体视觉感受。

形式是相对于内容而言的，它是内容的外化。绘画的形式包括画面中除故事情节之外的材料、物质性元素的组织和结构关系，即画面中所有的痕迹和痕迹之间的关系。绘画中的内容通常指画面中的对象，对应现实世界中的某一部分，形式问题就是造型、色彩、技巧问题，内容以此为载体。在抽象绘画中，形式就是内容。画家对于表现内容的造型、色彩、技法的探索同时推动着形式的发展，也就是说，形式与内容是绘画的一体两面，它们具有统一性，对其进行区分，只是为了更好地讨论和理解绘画。不仅是建筑、服装、雕塑、绘画等艺术作品存在于形式，人们的衣、食、住、行及世界上的一切也都可以说是存在于某种形式中的。

形式主义是对艺术作品进行分析的一种理论，该理论认为形式的发展演变有其独立性、自律性。形式主义理论起源于20世纪初的俄国，以罗曼·雅各布森为首的语言学家和文学家强调形式的重要性，研究风格、节奏、韵律等文学内部的问题，而不是传统的内容问题或社会性问题。艺术界的形式主义理论，是由罗杰·弗莱和克莱夫·贝尔等人为了讨论现代主义抽象艺术作品而建立起的，特别是克莱夫·贝尔提出的"有意味的形式"影响巨大。形式主义理论认为，形式本身就是目的，它不需要依附于内容，或者说形式就是内容。

形式与内容的关系，简单地说，是不可分离的，没有无内容的形式，也没有无形式的内容，形式和内容是同时存在的，可以说形式是内容的存在面貌。比如，对于一个人来说，其高矮、胖瘦、黑白都既是内容又是形式，所有这一切形式共同构成这个人，它们是无法分离的，只是分类角度不同而已。形式与内容从存在的角度来说确实是相互依存、不可分开的，但是对画家而言，它们却是可以分开的，即对于相同的内容，画家可以用不同的形式进行表现，画家的工作，除了处理内容问题就是处理形式问题。当画一个对象的时候，对对象形体的处理，准确还是夸张变形，怎么变形，夸张到什么程度，变到什么程度，用怎样的色彩、笔触，画出怎样的肌理质感实际就是在处理所谓的形式问题。

在具体设计中，无论运用具象的形态还是抽象的

形态，都会涉及具体的材料，材料又会涉及色彩、质感、肌理等问题，这就是形式问题。设计中的形式问题跟设计的历史一样悠久，历史上的几何装饰图案就是纯粹抽象的形式，但是形式作为一个专门问题被提出与研究，则是近来的事情。

绘画的形式包括前面提到的造型、色彩，以及画面材料的肌理、质感等元素。绘画领域的形式主义流派认为，绘画是对形式本身的关系的处理，即处理画面中的色彩、肌理、点线面等元素及其构成的关系。当然，形式问题一直存在，只不过从他们开始，形式问题被给予更多的关注。形式获得自律以后，对自身的发展推动很大；反过来也可以说，形式变革带来了内容的变革。

纯粹抽象的形式主义绘画作品的出现经历了一个过程，即从具体的对象出发，通过概括简化、夸张变形，逐渐脱离对象成为新的抽象的形式化的形象。印象派对形体的突破让抽象成为必然结果，为立体主义、抽象艺术的出现埋下了伏笔，保罗·塞尚、巴勃罗·毕加索、瓦西里·康定斯基、卡西米尔·塞文洛维奇·马列维奇、彼埃·蒙德里安等共同完成了从具象到抽象的转变，让抽象成为现实，把画面的形式问题推向了极致。这是艺术史上形式主义的发展过程，当然，后来的抽象表现主义、极简主义，都可以看作纯形式主义的延续。

如果说绘画中的形式就是内容，那么造型不只是指塑造具象形体，处理抽象的形式问题也可以说是一种造型的方式。波普艺术虽然是对形式主义抽象绘画的反拨，把绘画从形式主义拉回到日常生活内容之中，但是他们也在另一个层面考虑形式创新，如安迪·沃霍尔、罗伊·利希滕斯坦等代表画家在画面中引入新的内容的同时创造了新的形式。抽象画家的代表人物，除了前面提到的彼埃·蒙德里安、瓦西里·康定斯基、卡西米尔·塞文洛维奇·马列维奇等，还有后来的抽象表现主义者杰克逊·波洛克、威廉·德·库宁、汉斯·霍夫曼、巴尼特·纽曼、马克·罗斯科、罗伯特·马瑟韦尔等，当今著名画家格哈德·里希特对抽象绘画也作出了重要贡献。他们的画面尺幅巨大，审美趣味上除巴尼特·纽曼、马克·罗斯科的画面显得相对含蓄内敛外，其他人的画面都无拘无束、自由挥洒，或者说建立了一套完全个人化的规则，体现出强烈的视觉张力。

为什么要单独学习从具象到抽象这一段绘画历史？因为艺术中形式的问题得到独立发展就是从这里开始的，这影响了艺术的发展方向。对形式主义发展历史的学习，可以为理解纯形式课程三大构成做一个铺垫，对后面构成基础课程的点、线、面，质感，肌理等抽象形式元素的理解打下基础。且有助于理解现代主义时期一些作品中材料质感的使用及其在波普艺术中的延续，以及纯粹材料装置艺术的发展之间的关联。

我们应该再一次把设计基础知识和能力置于一个更大、更开阔的背景下。曾经三大构成被看成设计基础的全部，随着后现代主义艺术和设计的发

展,这一神话已经被破除了。后现代主义艺术超越了现代主义时期冷冰冰的形式主义,就绘画来说,具象绘画全面回归,设计领域具象的回归也是情理之中。

形式美感就是指各形式元素之间形成的秩序感。正如写文章要注意句子的长短节奏,绘画则要安排笔触,以及笔触带出的色彩、肌理、线条的秩序。人们经常说的画面自身指的就是这个问题。在处理画面中的肌理,色彩,点、线、面等形式元素或者说痕迹的厚薄、聚散、粗细、对比等关系时,采用不同的方式会带来不同的审美感受。比如,印象派画家的作品笔触不再是附着于形体上,而是具有独立的质感,具有形式上的审美意义。在印象派代表画家克劳德·莫奈晚年的作品中,笔触不再为塑造形体服务,类似于中国绘画的大写意;印象派后期如凡·高的作品笔触的强迫性排列,本身就制造了一种紧张感和精神性;更早的画家威廉·透纳甚至伦勃朗·哈尔曼松·凡·莱因晚年的作品中笔触已经具有自身的材质美感。

课题训练一：抽象绘画研习

课题说明：

本课题的内容是运用基本的绘画材料进行抽象绘画练习，要求学生借鉴学习艺术史上绘画从具象到抽象转变过程中的画家，特别是立体主义代表画家在作品中对形体夸张变形的处理，体会画面离开具象形体支撑后的无依靠感，理解抽象元素在画面中的组织、安排。这对于理解平面构成、色彩构成、立体构成三大构成至关重要。对纯粹形式问题的研究发展出了三大构成理论，因此专门讨论抽象形式的相关问题是很有必要的。

抽象绘画的出现带来最重要的改变就是完成了画面从内容到形式的转变，或者说形式成为内容。绘画创作进入纯粹抽象的形式主义之后，可以不再寻求形象的来源，直接通过对抽象形式元素的组织安排形成新的作品。画面不再是真实的幻觉空间的载体，笔触、色彩不再作为表现对象的手段出现，它们独立出来，成为构造画面的内容本身。抽象绘画的出现，使得画面从描绘具体的对象，转变为处理形式元素在画面中的结构关系，具体表现为色彩、肌理、明暗、线条之间的比例和节奏关系。

课题目的：

锻炼学生对画面中抽象形式元素的处理能力，使其建立抽象的画面审视和分析意识，为纯粹抽象且更加理性的三大形式构成课程的学习做好铺垫。

教学要求：

学生在作画过程中注意对画面中点、线、面等形式元素的组织安排，理解并掌握用抽象的形式元素构成一幅画面的方法，学会自主组织和处理画面中的形式元素。

学生应通过抽象绘画的练习，理解整个抽象绘画的发展历史：在抽象画家们的探索推进下，画面完成从再现现实到画面形式元素独立的转变。就是说，画面不再反映现实，而是成为独立的视觉对象，成为新的现实，人们对绘画的认识发生了根本性的改变。画面从表现具象形象的平面转变为表现抽象的平面，从内容到形式都发生了改变。这里存在一个观察视角、思维方式的转换问题，这个问题对于现代主义产生以来的艺术或者设计都有影响，学生需要特别注意并理解它。

要点提示：

抽象绘画既是困难的，又是容易的。困难的是抽象绘画不像具象绘画那样有可以参照的对象，作画时面对的是一片空白或者虚无，需要画家自己对画面提出要求并建立规则。而一旦画家理解了形式元素的组织运用规则，抽象将成为新的样式，变得非常容易。

作业课时：

3课时。

作业展示：

抽象绘画练习学生作业见图1-8。

马克·罗斯科
纪录片

图1-8 学生作业 | 李汶珂、王嘉俊、伍锐、李静

图1-8 学生作业 | 李汶珂、王嘉俊、伍锐、李静（续）

课题训练二：材料肌理研习

课题说明：
本课题的内容是在画面中添加材料、肌理等作为材料抽象绘画形式元素，运用基本材料拼贴、肌理制作丰富画面形式元素。

对绘画来说，工具材料本身的表现力是一个非常重要的问题。本课程也专门安排了具有不同肌理效果的工具材料等，进行纯粹的材料肌理实验，探索不同材料效果的可能性。比如，我们用不同的工具画同一个对象，可以体会到不同工具的表现力及其形成的不同效果，也是为将来面对不同绘画任务时建立可选择的技术信息库。

材料肌理作业练习可以让学生建立主动的画面规则意识，就像玩积木游戏，材料在身边，至于要搭成什么样，则有多种可能性，需要制定目标、规则，从无到有去实现一种或者几种可能性。目标与规则、形式与内容一起生成。学生在进行纯粹抽象的形式练习之前，画面都是用来表现具象的对象，在平面上描绘再现一个具体的空间，那么在描绘的时候是有一个可以参照的对象的，评价判断是以对象的再现结果是否准确为依据的，这就是内容。具象绘画的形式问题指的是描绘表现时用的材料，以及如何使用材料而留下的痕迹，组织构图虽然涉及对象的大小、聚散等抽象的联系、结构问题，但是相对简单。

课题目的：
锻炼学生运用抽象材料组织画面的能力，学会处理和控制材料、肌理、色彩等抽象形式元素的节奏与秩序感。

教学要求：
要求学生运用不同材料工具进行表现尝试，并留意不同材料工具带来的画面效果。不同特性的工具形成的效果不同，偶尔也会出现其他效果，要学会抓住并强化这些效果，为未来绘画创作提供可能的选择。材料肌理的使用，可以让画面的效果更加丰富，对肌理的尝试也是非常重要的学习内容，如何运用和控制肌理，材料肌理之间形成的关系，材料肌理与表现对象、内容之间的关系，对材料肌理的效果想象或者愿望，都是我们要考虑的问题。学生可以在本阶段的材料实验中做一下专门的材料肌理效果尝试，其他时间的绘画练习建议学生用自己熟悉的工具和材料，不要使用过多、过杂的材料，这有利于做相对深入的学习，掌握好基本的技能。在东方绘画研习中，我们不再要求学生做专门的材料效果实验，只需要他们特别留意因材料的不同而产生的不同效果这个问题。

要点提示：
对材料、肌理等形式元素的组织处理没有对错之分，只有效果的不同，所有形式问题形成的整体效果决定画面的审美趣味和风格特点。画家们总是在强烈的对比、和谐的统一，以及无穷的变化中工作。

抽象的材料形式练习的难点是没有可参照的描绘对象，会有无依无靠的感觉。依附于内容而作为形式问题的材料、痕迹成为内容本身，因为没有了对象而无处依附。它们存在的理由变成了相互之间的关系，形式因素之间互相依附，要建立一个怎样的画面，完全是一个主动性的问题，需要主动建立对画面效果的想象，并将其作为画面完整与否的判断标准。

作业课时：
3课时。

作业展示：
材料肌理练习学生作业见图1-9。

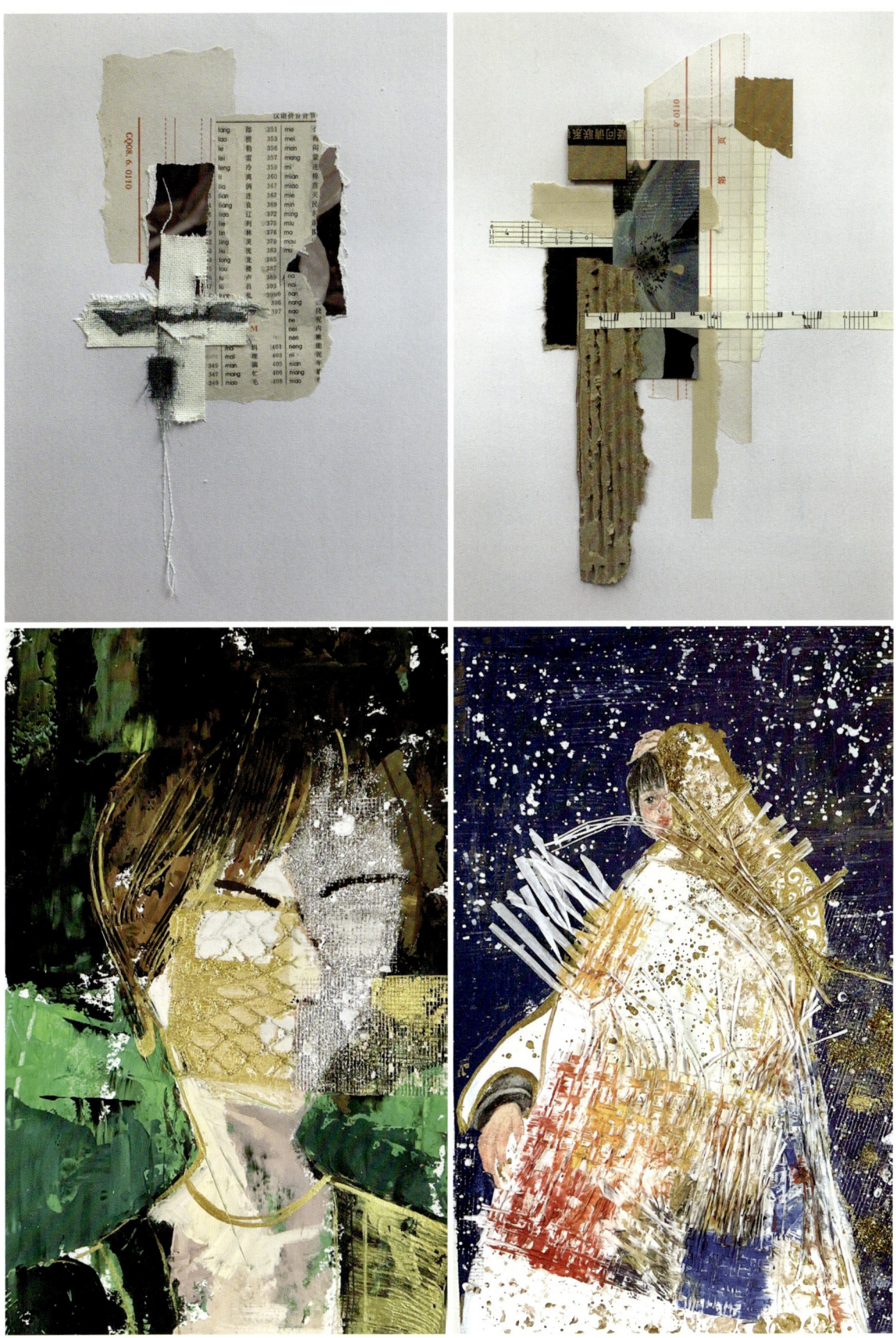

图1-9 学生作业 | 邓澔若男、吴荣萍、刘静、张禹娥

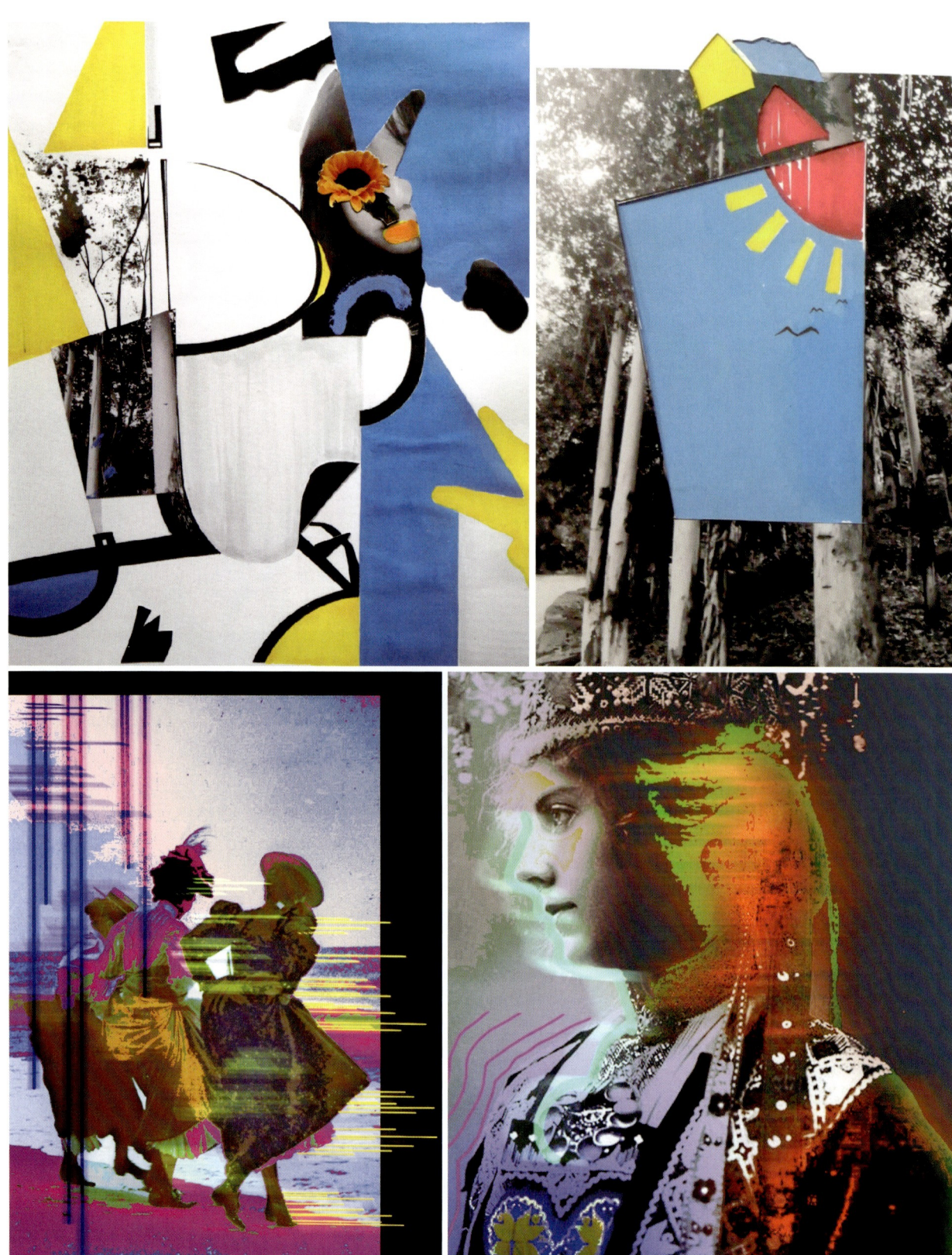

图1-9 学生作业 | 邓潆若男、吴荣萍、刘静、张禹娥（续）

本章小结

本章介绍了西方绘画中造型和色彩使用的发展演变情况，历史上不同阶段的绘画发展的基本面貌，以及绘画的造型方式、色彩使用从符号化到准确表现再到主观处理形体的发展过程。本章要求学生从绘画发展的各个阶段选择作品进行临摹练习，通过临摹学习锻炼提高其绘画能力及对不同风格效果的表现控制能力。鉴于形式问题的重要性，本章对形式问题进行了相对深入的讨论。对于学生来说，通过学习绘画从具象转向抽象的过程，理解画面从表现对象到处理自身结构关系这一认知观念的转变非常重要。

第 2 章
东方绘画研习

本章要求

学生通过向东方绘画艺术（包括中国的传统水墨绘画，剪纸、皮影、版画、壁画、年画等民间绘画，以及日本的浮世绘）学习，了解并掌握其造型处理、色彩运用、表现方法、美学趣味等方面体现出来的风格特点。党的二十大报告中指出，"中华优秀传统文化源远流长、博大精深，是中华文明的智慧结晶"。学生应对中华优秀传统艺术进行系统的学习，打下扎实的绘画基础。

本章要点

1. 东西方绘画艺术的主要区别。
2. 民间剪纸、皮影、版画、壁画、年画等艺术形式的主要特点。
3. 日本浮世绘的主要特点。

本章引言

党的二十大报告中提出"坚守中华文化立场，提炼展示中华文明的精神标识和文化精髓，加快构建中国话语和中国叙事体系，讲好中国故事、传播好中国声音，展现可信、可爱、可敬的中国形象。"学生只有更加广泛地了解传统艺术，才能更好地提炼其中的精髓，参与构建中国话语和中国叙事体系。

东西方绘画的概念划分界线并不是十分明确的，西方绘画艺术历史悠久，丰富多彩，这里的"西方"指欧洲，"东方"的概念本来也更宽泛，而本课程主要涉及中国和日本。对于中国和日本的绘画艺术，我们不可能面面俱到，只能选择一些绘画样式进行学习。选择的标准是与第 1 章在主题内容、风格效果上尽量区别开来，提供更加广泛、丰富的学习范例，以便给学生进一步学习的空间。

2.1　写真与写意——东方绘画表现的两极

传统中国画是整个东方绘画艺术讨论、叙述的重要背景，是介绍、学习其他民间艺术的重要线索。

中国早期绘画也跟西方一样，经历了一个追求准确再现对象的过程。从古代岩画开始，经过漫长的观念和方法的改进才达到了准确再现对象的目的，区别在于西方很早就掌握了透视法，并实现了准确再现幻觉空间。与西方的焦点透视不同，东方绘画以仰视、俯察、卧游之态把握自然对象，画面布局经营强调使用虚实相间的更具主观性的散点透视法。画面整体结构不同是东西方绘画的根本区别，其他方面的区别具体表现在造型、色彩的处理方式等方面。西方绘画在摄影术发明之后发展出各种风格效果，绘画才不再以再现为主要目的，不同的评价判断标准相应而生。东西方原始艺术与民间艺术则有更多的共性，因为都是素人艺术，所以很难在此类艺术作品中看到历史的发展痕迹。

从很早开始，中国画在描绘对象时就注重画面的传神，关注绘画自身的审美趣味，形成了不以是否准确再现对象为判断标准的新的审美准则。到唐代，吴道子的画以气韵著称，表现出更强的主动性。北宋苏轼提出的"论画以形似，见与儿童邻"的评价标准成为文人画的规范。在苏轼之后的四百多年，透视法才被发明。在画家们追求形似而不得的时候，苏轼就有意识地提出这样的说法，让画家从表现对象转向表现自我，从客观转向主观，这是绘画史上一个重要的观念转变。有意思的是，中国绘画虽然很早就不求形似，但并没有发展出完全意义上的抽象绘画，一直在似与不似之间纠缠。

总的来说，东方绘画有着与西方绘画差异极大甚至完全不同的发展，从绘画工具、材料的使用到造型方法、绘画观念等方面都大不相同，呈现出与西方不同的形式美感和形式追求。西方的传统绘画是追求再现自然，不断地接近自然。中国的传统绘画虽然也有强调师法自然的写真趋势，但主流却仍是以"本心"为旨归，而不是在观察和表现自然本身。东方传统绘画的艺术语言具有高度的概括力和表现力，能够以简练的笔墨塑造出个性鲜明的人物形象。

不同时期、不同类型的艺术有不同的美学趣味，学生可以选择代表性作品，通过临摹深入学习其造型、色彩、方法及所体现出来的风格特点。唐宋前后是中国绘画发展历史上一个辉煌的时期，对于这一阶段应该加以重视。这一时期的代表画家众多，以人物为主要表现对象的代表画家有顾恺之、阎立本、张萱、周昉等，学生应在临摹的过程中体验他们人物画造型的简练概括、色彩的艳丽华美。

课题训练一：写真造型研习

课题说明：

本课题的内容是对东方绘画写真传统的学习。在学习西方传统绘画的时候，训练了写实性绘画，东方绘画也有写真传统，比如上面提到的宋代花鸟画。本课题练习的重点放在中国工笔绘画与日本浮世绘上。

工笔绘画在我国有着悠久的历史，学生应对其有所了解。日本浮世绘是东方绘画中不可或缺的一部分，在发展过程中深受中国绘画的影响，又发展出日本地方特色，具有独特的造型趣味和风格特点。浮世绘兴起于日本江户时代，内容多为人物肖像、自然景观及劳动生活场景。其主要的风格特点是采用散点透视法构图，造型具有平面装饰感，色彩单纯简洁，描绘方法以线为主，概括细腻。

课题目的：

通过学习东方绘画写真传统，理解其在造型表现方式上与西方绘画的区别，了解并掌握东方绘画中的写实方法，提高绘画控制表现能力。

教学要求：

了解东方绘画写真传统的发展历程、艺术风格特点与西方写实传统的区别，了解东西方绘画相互之间的影响，特别是浮世绘对印象派画家的重大影响。凡·高、保罗·高更等画家都曾通过临摹的方式认真研究学习过浮世绘，他们画面中强烈的平面感正是向浮世绘学习借鉴的结果。其他印象派画家如爱德华·马奈也受到过浮世绘的影响，其画面构图、色彩表现、线条使用、形体概括与装饰等都受到浮世绘广泛、深刻的影响。

要点提示：

学生应注意工笔花鸟画的几位代表画家，如徐熙、黄筌、赵佶、李嵩等，揣摩其神韵。浮世绘兴起发展三百余年，历史上有菱川派、宫川派、胜川派、葛饰派、喜多川派等流派，有葛饰北斋、喜多川歌麿等名家。

作业课时：

3课时。

作业展示：

写真临摹练习学生作业展示见图2-1。

034 / 设计基础——绘画与思维表述

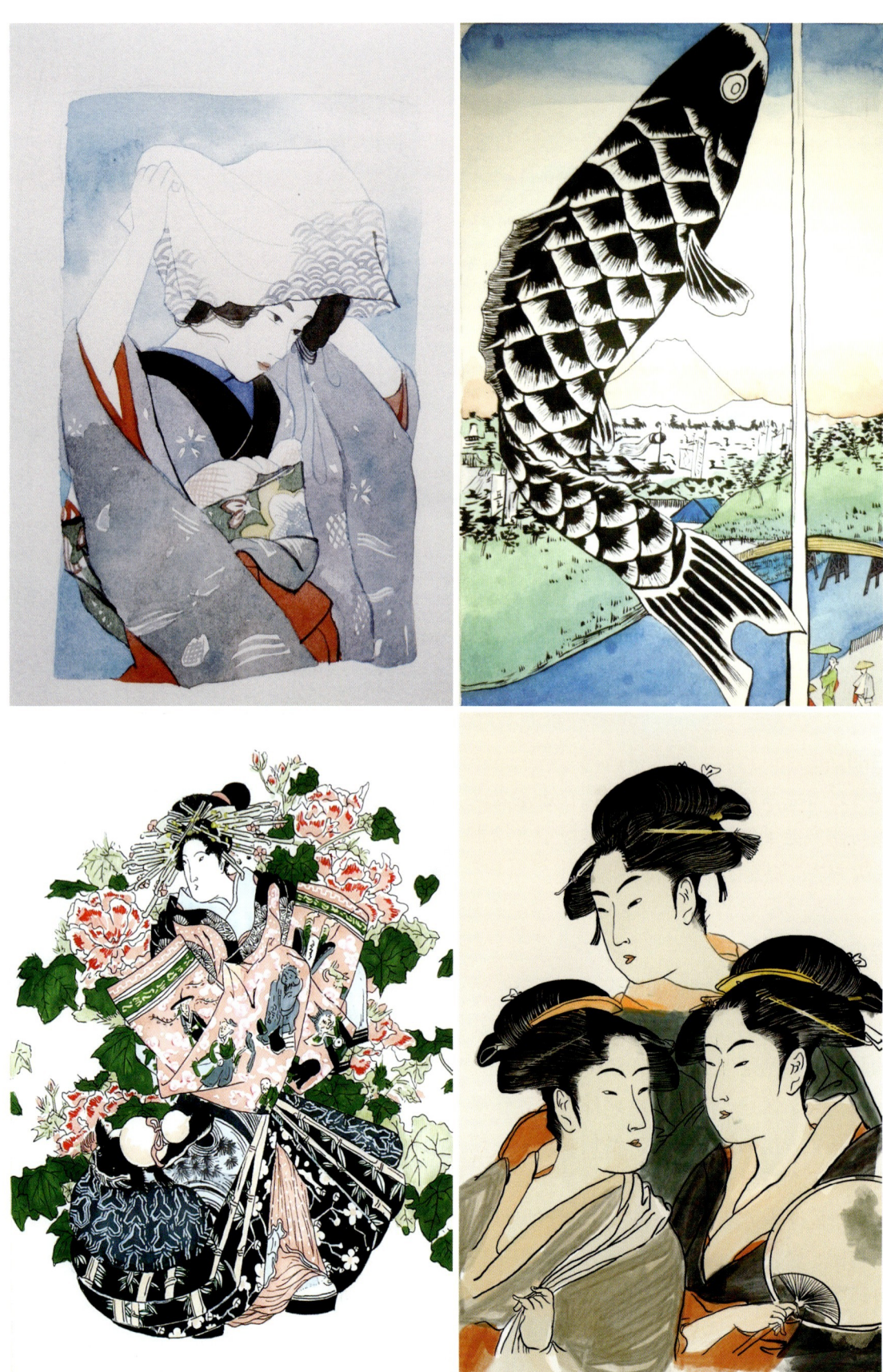

图 2-1 学生临摹作业 | 焦如墨、简雅、郑晨熙、付子怡

课题训练二：写意造型研习

课题说明：

学生选择代表性写意绘画作品进行临摹学习，深入体验其写意概括方法及程式化、符号化的造型特点、风格效果。可以先做快速简洁的局部临摹，再做一些深入的临摹。

中国绘画发展出一条不同于西方的轨迹，其中的原因当然是复杂的，但主要原因应该是东西方文化观念的不同，对绘画的要求、绘画与世界的关系的认知不同，比如中国的绘画传统中没有发展出透视法，中国的文化传统对人和自然的关系的认知不同于西方。也有人认为是因为材料的限制，这个说法不太有说服力。虽然材料确实有特殊性，但是材料服从于使用者的认识和愿望。20世纪在西方绘画观念影响下，中国绘画的写实技术就得到了极致的发展，由此可见材料的使用是受观念支配的。

写意绘画由文人画家开创并延续，一般也指文人画，传统文人画在中国绘画艺术史上地位极高且影响深远，几乎就是中国传统绘画的别称。学习中国传统绘画时，不能不注意文人画。当然，文人画的风格特点主要表现为逸笔草草、不求形似、造型具有概括性。文人画把绘画看作精神情怀的寄托，观念上比较接近现代"为艺术而艺术"的主张。文人画在元代进入鼎盛时期，代表人物有黄公望、倪瓒等。

课题目的：

了解东方绘画写意传统的发展历程，掌握写意绘画的造型表现方式与风格特点，进一步提高绘画的主观表现控制能力。

教学要求：

学生在学习过程中从造型上对东西方绘画进行比较，理解其中的差异。西方有一条"求真"的历史线索，在形体塑造和色彩运用方面都是不断探索如何做才能更加真实、更加接近自然对象。东方绘画虽然没有西方绘画那么清晰的造型发展轨迹，但从晋代画家顾恺之提出"以形写神"以来，一直到明清都有求真的取向。顾恺之在他的画论中提出"以形写神"，就是通过注重细节的描写来传达对象的神采。中国绘画的写真传统在宋代院体画时期发展到了极致。明代画家郭诩的作品无论造型的准确性还是色彩的丰富性，都达到了很高的水准，毫不逊色于西方同时期的画。但是，这一写真传统随着文人画的发展逐渐没落，绘画的主流从写形走向了写意。

要点提示：

本节侧重于对更单纯的色彩或黑白造型这一形式元素的练习，目的在于体验学习中国绘画的造型特点、意境趣味。特别是在学习过西方绘画之后，对东方绘画造型方法及其效果趣味的理解将会更加深入。

墨水宣纸在材料上形成的晕染效果是中国传统绘画的一种特殊趣味，是应该得到重视的与西方绘画具有本质区别的审美趣味。由于材料具有特性，学习起来会有一定的困难，因此在临摹练习时不要求使用同样的材料工具，可以选择自己熟悉的绘画工具，目的是揣摩、体验临摹对象的造型特点、色彩趣味、风格效果，不需要把精力和时间放到材料上。

作业课时：

3课时。

作业展示：

写意造型临摹练习学生作业展示见图2-2。

图 2-2 学生临摹作业｜彭先诚

2.2 夸张与变形——民间艺术的形式趣味

本节的内容是对不同类型的丰富的民间绘画艺术的学习，学生首先需要比较全面地了解民间绘画艺术，然后根据自己的兴趣、愿望选择一些优秀作品加以临摹学习，研究掌握其造型特点、风格趣味。

具体来说，要从以下几方面进行学习。首先是构图，民间艺术作品的构图往往讲究布局匀称均衡，在构图布局、造型处理方面具有很强的形式感。然后是造型，几乎所有传统民间绘画中的形象塑造都是简洁概括的，从形象上可以看出是某人或某物，但是如果仔细观察，会发现它是缺乏具体细节的，只是为了传达的需要夸张强化了某些特征，从事民间艺术创作的艺术家往往没有很好的准确造型的能力，他们的造型简洁概括、变形夸张，体现的是概念性的形象，然而学生需要学习的恰恰就是它的造型上显示出来的夸张的风格效果和审美趣味。还有就是色彩，民间艺术的色彩使用受条件的限制，单纯简洁，但效果也强烈，民间艺术家在使用色彩时往往会考虑其象征性，如红色代表喜庆，白色代表死亡。民间艺术，类型上无论剪纸还是皮影，题材上无论风景人物还是花鸟鱼虫等，都具有符号化、程式化、装饰性的特点。

中国绘画与西方绘画在形式问题上的区别在于，中国绘画没有发展出西方的纯粹的形式理论，没有把一个平面分割成纯粹抽象的点、线、面等元素。当然，不是说中国绘画以前不存在形式问题，传统画家当然也曾考虑形式问题。无论在艺术还是设计中，形式问题一直存在。民间艺术如剪纸、年画、皮影等都是注重形式美感的，书法本身就是形式的艺术。中国传统绘画从构图经营位置，考虑形象在画面中形成的关系，注重对笔墨虚实、疏密的处理，所谓"字画疏处可以走马，密处不使透风"就是一种抽象的形式构成意识。这就是形式问题，只不过是用词、概念不同而已。形式问题一直存在于绘画之中，但形式主义理论作为一种批评方法论出现是近来发生的事情。

直到民国初年留学归国的画家如林风眠等在探索油画与传统国画的融合问题的时候，中国绘画才有了形式语言方面的深入研究。真正展开关于形式问题的专门讨论，则在 20 世纪 80 年代。设计教学中代表形式主义理论的构成课程也是 20 世纪 80 年代才从西方引进并落地发展的。

对于形式问题，学生要注意在绘画练习中体会以下相对的概念：和谐与对比、统一与变化、秩序与无序、丰富与单一、多样与简洁、均衡与节奏、大与小、虚与实、松与紧、强与弱等。理解这些概念并不难，难的是在具体的操作中对于尺度的把握。在此要特别强调，这些概念之间没有绝对的界线和衡量标准，都是相对而言的，具体的形式问题也只能在具体的作品中体会。正是基于这样的认知，我们才主张学生从临摹传统经典作品中进行学习，体会其形式美感。

课题训练一：剪纸、皮影研习

课题说明：

本课题的内容是对民间传统剪纸、皮影艺术的学习。剪纸是一个重要的民间艺术类型，当今仍然活跃着一些剪纸名家。剪纸技艺多由师徒相传，可以说是集体智慧的结晶。

提起剪纸艺术，首先想到的就是农家小院的窗花，婚嫁时的大红喜字、喜花等。剪纸作为一种民间艺术与人们的日常生活联系紧密，它在人们的生活中起到了非常重要的装饰作用。我们国家考古发现，剪纸艺术有一千多年的历史，且广泛地流传于世界不同地域和民族，亚洲、美洲、欧洲都有剪纸的传统。

课题目的：

通过对民间剪纸、皮影艺术的学习，了解民间艺术在造型方面表现出来的风格特点和艺术趣味，提高造型能力，丰富造型手段。

教学要求：

要求学生了解剪纸、皮影艺术的发展情况与艺术特点。剪纸艺术从地域风格特点来看，陕西、山西、甘肃、河南、浙江等地的剪纸样式各有不同；从题材来看，涉及内容广泛，有几何风格的装饰图案，有花鸟鱼虫，有飞禽走兽，有神仙鬼怪，也有具有象征意义的图腾；从审美特点来看，各地方花纹图案样式相对程式化、符号化，有对称的纹样，也有不对称的独立图像，有的风格粗犷简约、大气磅礴，有的风格精致细腻、烦琐复杂。皮影是我国民间一种独特的戏曲艺术，流行于陕西、山西、甘肃、青海、河北、湖南、湖北、四川等地。皮影也是民间造型艺术的重要组成部分，其形象、色彩表现有的粗犷，有的细腻，学生可以从具体作品中研究学习。

要点提示：

剪纸艺术在今天仍然受到设计师和艺术家的广泛关注，并得到了创造性的继承发展，在传统的基础上注入了新的艺术理念。今天的平面设计中有许多借鉴剪纸艺术特点的作品，剪纸动画作品的艺术效果引人注目，当代艺术家中以剪纸的手法创作装置、影像作品的大有人在，有些也取得了不俗的成绩。我们可以通过了解剪纸艺术拓宽视野，提升造型技能水平，奠定更坚实的艺术基础。此外，野兽派画家亨利·马蒂斯晚年也沉迷剪纸艺术，创作了很多优秀的剪纸作品。

作业课时：

3课时。

作业展示：

剪纸、皮影临摹练习学生作业展示见图2-3。

剪纸艺术纪录片　　皮影艺术纪录片

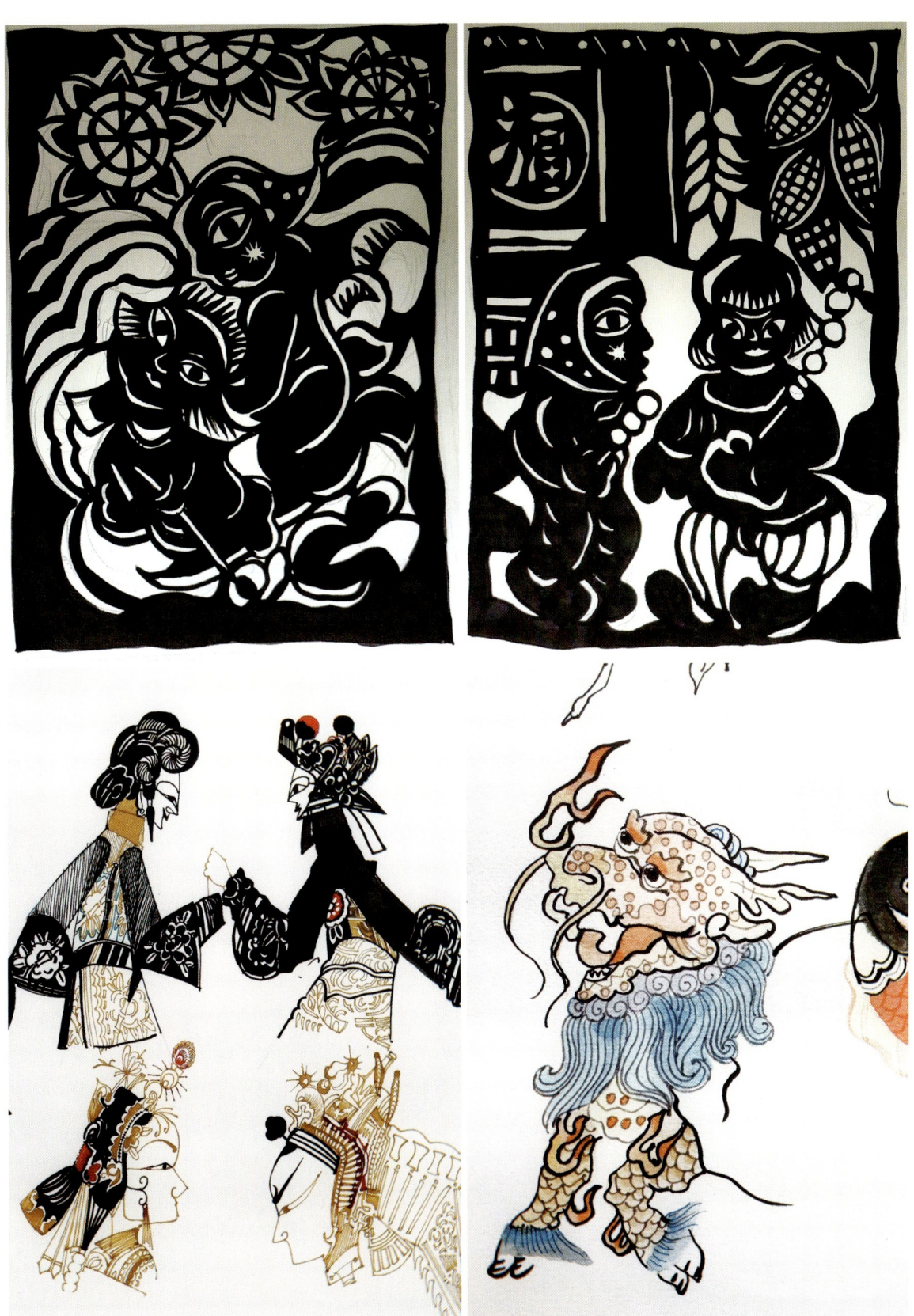

图 2-3　学生临摹作业｜陈思宇、焦如墨

课题训练二：版画效果研习

课题说明：

本课题的内容是对版画艺术的学习。版画在今天的艺术和设计中仍然具有活力，也是本课程重要的学习内容，学生在学习时要注意体会版画的特殊材料效果。上文提到的重要当代艺术家安迪·沃霍尔的作品就是采用丝网版画技术创作的。学生在练习中可以学习借鉴国内外优秀版画艺术家的作品。

学生学习版画时应将重点放在黑白木刻作品上，将其作为对西方绘画色彩学习的补充。黑白绘画或其他单色绘画作品的练习可以使学生排除色彩的干扰，专注于造型特点、表现方法、肌理质感等画面形式。版画根据材料分为木版、石版、铜版、丝网版等，根据印刷方法分为黑白木刻、水印木刻、套色木刻、腐蚀版、照相感光版等。由于课程时间和材料的限制，学生不可能对版画进行全面的学习尝试，可以使用水粉、水彩代替版画进行效果学习。

课题目的：

通过对传统及当代版画的学习，了解并掌握版画材料本身的审美趣味，进一步提高绘画造型表现能力。

教学要求：

要求学生了解版画的基本发展历史、种类及艺术特点。版画是随着印刷术的发明而发展起来的艺术形式，印刷插图作为印刷文字的补充，在中国有悠久的发展历史。古代的版画作为传播信息的图像而存在，到两宋时期就作为插图广泛应用于图书。从明代到清初，中国版画进入辉煌时代，安徽徽州的版画在当时成就最高，有人物、花鸟、山水等题材，也有过往名家名作的刻本，画面形象生动、刻工精巧、细若游丝、密如雨点。

要点提示：

今天的版画已经不再以传播信息为主要存在意义，而是发展成一种独立的艺术类型，是对于版画材料的特殊性、审美趣味与可能性的探索。值得一提的是，画谱刻本画册是传统画家们学习、创作的重要资源，传统画家们在进行绘画创作的时候甚至会直接挪用画谱中的形象。

作业课时：

3课时。

作业展示：

版画临摹练习学生作业展示见图 2-4。

图 2-4　学生临摹作业｜黄泳怡、于果儿

2.3 主观与象征——东方绘画色彩的特点

中国画家特别是文人画家追求表现的单纯简洁，西方后来虽然也发展出主观性用色，但东西方绘画对色彩的应用还是有区别的。其实，东西方绘画中色彩的发展方向一开始是相近的，虽然具体表现不同，但总的来说经历过相近的发展道路，最终演化出完全不同的色彩观念系统和表现方法。西方绘画所走的是一条科学化的色彩表现之路，其色彩发展主流是附着于形体塑造之上的，在很长一段历史上是跟造型一起以准确再现自然为目标。在印象派出现之后，色彩才作为重要的独立研究对象，在绘画中与形体分离。

谈到中国传统绘画的色彩表现，就不得不提南朝的谢赫提出的评画标准之一"随类赋彩"，就是把画中对象分为几个种类，一个种类一种颜色，如人物一种颜色、树木一种颜色。依据不同对象渲染色彩，其实有客观地描摹对象的意思，只是在发展中慢慢演变成了根据需要改变客观对象的色彩，按主观意愿用色。唐代中国画的色彩运用已经达到了极致，不管是山水画还是人物画，画家们更喜欢用鲜艳、浓厚的色彩来表现画面，代表画家张萱、周昉的用色整体明亮鲜艳、饱满而柔和。色彩使用方法大致可分为三种，即重彩、淡彩和墨彩。在墨彩理论中，把水墨变化称为色彩，所谓"墨分五色"。

宋代以后对色彩的运用越来越少。到了明清时期，中国画以墨色为主要色彩，通过平淡的色彩烘托画面的气氛与意境，以至于我们日常生活中谈论到中国画，首先想到的是水墨画，然后才会想到有颜色的画和画在绢上的画，最后才会想到壁画及其他画种。

基于比较的必要性，在这里要提一下，中国传统色彩理论中是没有色彩冷暖观念的，这是西方色彩理论的概念。即使在唐宋色彩运用到极致时，中国画中也只有类似的处理，而远没有形成色彩冷暖处理的自觉。虽然青绿山水画运用了冷暖色彩对比的处理方法，但没上升到理论层面。中国传统绘画中，色彩没有得到西方那样的发展，或者说完全在另一种意义上使用色彩，西方求真，而东方写意。

课题训练一：壁画色彩研习

课题说明：

本课题的内容是对传统壁画的学习。壁画是中国传统绘画的一个重要组成部分，敦煌莫高窟保存的魏晋南北朝和唐代的壁画作品数量最多，艺术水平也最高。当然，一些名气、规模较小的地方的壁画作品也值得关注。

壁画的源头是岩画，当然，岩画是所有绘画的源头。古老的绘画，都有概括简洁大气、风格古朴粗犷的审美趣味。画像砖、画像石也属于壁画，我们看到的主要是战国、秦汉时期的作品，而汉代的作品数量最多，艺术水平也最高，分布在山东嘉祥武梁祠、山东沂南、河南南阳、四川成都四地的作品最具特色。画像砖、画像石所表现的题材内容，主要有神话传说、历史故事，以及墓主人车马宴饮、观戏赏舞、生产劳动的场景，风格于朦胧中见细腻、细腻中见古拙，具有很高的审美价值。

课题目的：

通过对传统壁画的学习，了解传统壁画的发展分布情况及主要艺术特点，学习其色彩运用方式及艺术效果，提高色彩主观概括运用能力。

教学要求：

要求学生了解壁画的发展分布情况及不同作品的艺术特点。壁画从岩画发展而来，在两汉时期盛行，至今都有创作需求。古代壁画历史悠久、内容丰富，有石窟壁画、寺观壁画、墓室壁画等。由于现实的原因，久远的宫室壁画留存较少，一些历史悠久的寺庙、道观仍然保留有丰富的壁画遗产，墓室壁画保存较多。其中以莫高窟壁画、永乐宫壁画、山西壁画、敦煌壁画等最为著名，其他如甘肃嘉峪关魏晋墓室壁画、新疆拜城克孜尔石窟壁画、山西五台县佛光寺唐代壁画、山西高平县开化寺宋代壁画等，都是现存的壁画遗产。

要点提示：

学习壁画、岩画等传统绘画时，特别要注意其古朴的色彩与斑驳的肌理效果呈现出来的审美趣味。

作业课时：

3课时。

作业展示：

壁画、岩画临摹练习学生作业展示见图 2-5。

敦煌莫高窟
纪录片

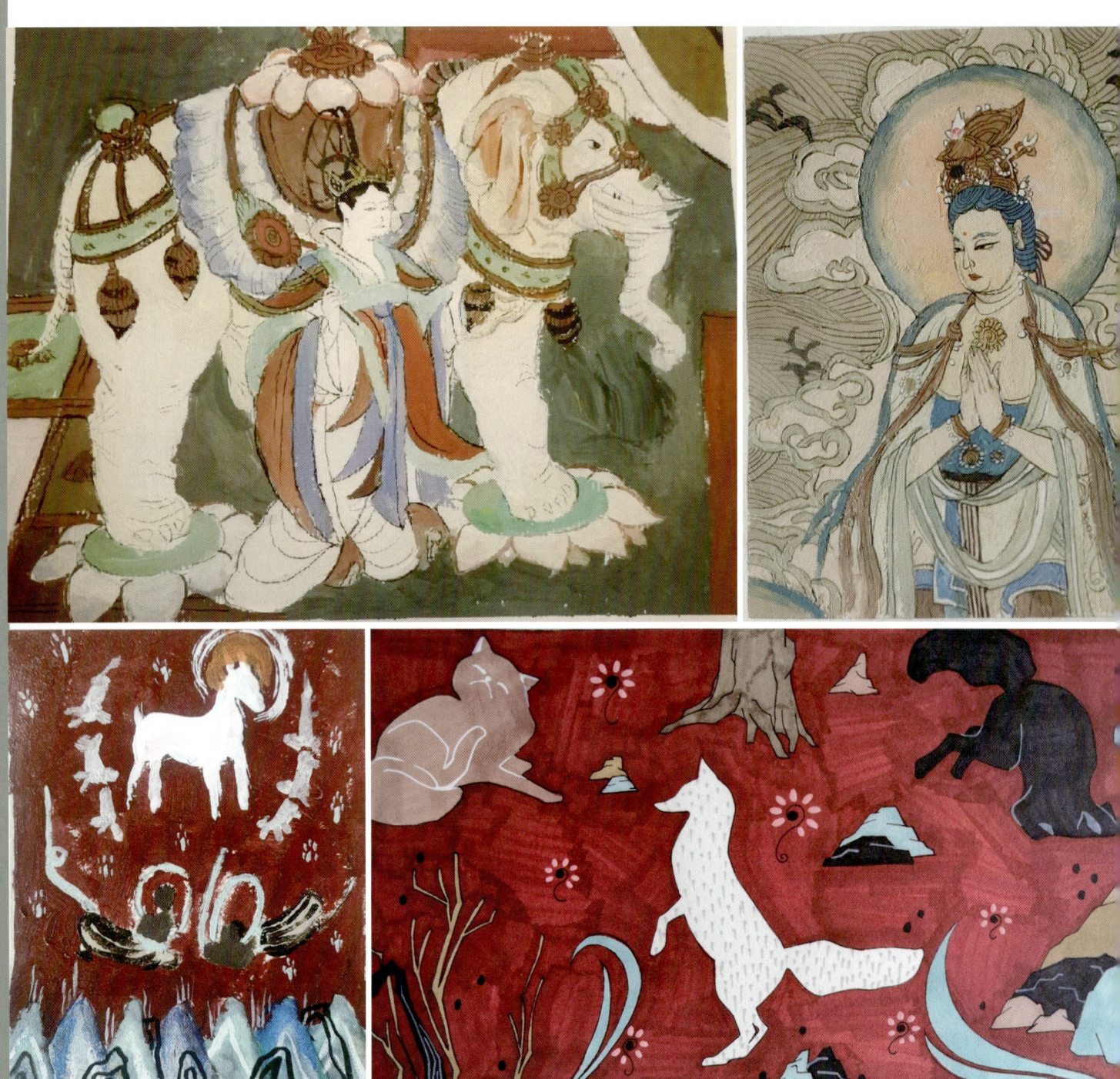

图 2-5 学生临摹作业｜唐宸玥、刘佑泓、张子墨、顾琳菀

课题训练二：年画色彩研习

课题说明：
本课题的内容是对年画的学习，年画发源于版画，之所以与版画分开学习，是因为年画发展出了与其他传统版画不同的独立的色彩、造型表现方法及艺术特点。年画的制作方法以木刻水印为主，后成为独立画种，以杨柳青年画、杨家埠年画、桃花坞年画、朱仙镇年画等为代表。经过长期的发展创造，年画的题材已经丰富多样。本课题仍然是从造型、色彩、形式、效果、风格等方面对其进行学习，主要是学习体验其与西方不同的风格效果，以丰富和拓展技术能力和知识视野。

课题目的：
通过年画学习，了解年画的基本发展情况及艺术特点，丰富绘画表现方法，提高绘画表现能力。

教学要求：
要求学生理解中国传统绘画在色彩使用上有自己的发展轨迹，这是其与西方绘画最大的区别，这一发展轨迹主要体现在年画、剪纸等民间艺术当中。因为随着文人画的发展，水墨的地位越来越突出，色彩已经不再占据绘画的主流位置，只是在年画、剪纸等装饰性民间绘画艺术中得到延续。色彩在中国的文人绘画传统里被认为是表面的元素，不能代表事物的本质或者内在精神，文人画出现以后，中国绘画大多以表现事物的意象、画家的精神为目标。

要点提示：
年画是民间绘画艺术最有代表性的画种之一，年画的色彩使用在东方绘画艺术中独具民族特色，学生学习的重点在于年画大胆鲜艳的色彩运用。

作业课时：
3课时。

作业展示：
年画临摹练习学生作业展示见图 2-6。

年画艺术纪录片

图 2-6 学生临摹作业 | 焦如墨

本章小结

本章对东方传统绘画艺术从形体塑造、色彩使用、形式趣味、风格效果等方面进行了讨论和研究学习。中国绘画艺术史通常是按时间顺序或者题材内容进行分类编写的,本章则主要从绘画类型方面进行简要概括的介绍,并从发展历史和风格特点方面讨论不同绘画类型之间的共同特征和差异。希望学生通过这个简单的介绍对东方绘画有一个基本的了解,建立起对东方绘画艺术的基本认知,以便引导学生自主选择相对深入的研究学习对象和实践的方向。当然,学习传统的目的在于创新。

在学习过程中,学生可以与前面学习过的西方绘画进行横向的比较,体会东西方绘画艺术的异同、反差,这有助于学生了解东西方绘画艺术发展的轨迹,理解其不同的审美趣味、风格特点及产生背景。比如,在交流相对封闭的时期,唐伯虎与米开朗基罗·博那罗蒂、拉斐尔·桑西虽属同时代,但他们的画面却呈现出完全不同的趣味与面貌。在交流相对通畅的时期,克劳德·莫奈跟晚清画家吴昌硕完全是同代人,克劳德·莫奈受过浮世绘的影响,浮世绘受过中国画的影响,克劳德·莫奈用笔纵情恣意,吴昌硕则是写意大家。这样的比较有趣也有益。

学生在基础篇两章中学习了东西方主要的绘画艺术类型和风格特点,这样的安排其实涉及对待绘画传统的态度,无论继承还是批判,对传统的了解和学习都是必不可少的。接下来的提高篇将进入对东西方优秀绘画风格的借鉴转换学习阶段。

提高篇

第 3 章
风格的转换

本章要求
通过本章学习,要求学生对前面学习过的风格效果做一个整体的回顾,并选择自己喜欢的、愿意进一步学习掌握的风格进行转换练习,摆脱绘画惯性,提高绘画控制能力。

本章要点
1. 掌握素材收集与拍摄的方法。
2. 绘画转换训练过程中建立明确的风格意识。

本章引言
风格转换练习是衔接基础练习与绘画创作的重要环节,本章利用图片资料对前面学习过的东西方绘画经典作品的风格效果进行转换练习。绘画的创新不是"无中生有",而是"有中生有",有效的借鉴、转换就是创新。

通过前面对东西方绘画的学习,学生了解并掌握了不同绘画类型、不同历史阶段、不同画家的绘画作品呈现的不同风格面貌。从原始时期的粗犷简单、古典主义时期的严谨规范到现当代的丰富多元,学生体验学习了不同的形体塑造、色彩运用、表现语言。学生绘画的基本能力有了一定的提高,也开拓了认知视野。进入本阶段,学生考虑的主要问题是选择什么风格进行转换,以及如何转换。

3.1 观察与分析——素材收集准备

风格转换及创作练习中都会用到照片图像资料。学生从临摹过的经典作品中选择确定了要进一步转换学习的风格之后,下一步就是收集、选择转换的图片资料。

首先需要说明的是,使用图片在传统绘画基础教学中不被广泛接受,曾被认为是投机取巧。我们认为绘画练习中利用照片、图片也跟实物写生一样是手段的一种,只要是有效的,有助于学生的绘画学习,我们就不排斥。其实,自从摄影术发明以来,照片就为画家们所用,比如埃德加·德加的绘画作品就大量用到摄影图片。

图片的选择和照片素材的拍摄本身就是一种锻炼,选择就是对判断能力的有效训练,因为选择、组织素材图片就需要学生具有一定的视野和知识。通过使用照片进行绘画练习,可以让学生有更多的选择,会更有利于调动学生的兴趣、积极性。今天的图像资料非常丰富,学生可以随时搜索,这给绘画学习带来了极大的便利。我们不应再质疑在绘画中使用图片资料是否合适,而应考虑如何使用。

下面我们将讨论一下资料收集的具体问题、方法。

3.1.1 面向日常生活

党的二十大报告中提出,要"坚持以人民为中心的创作导向"。我们强调要面向日常生活,从生活中搜集拍摄资料,学习在生活中发现绘画素材,因为自己的生活现场就是最好的素材库,可以让我们更有表达的愿望。从生活现场收集资料,本身就可以锻炼观察的敏锐性,选择的视角就是认知、判断能力的体现。生活中从来都不缺少美,只是缺少发现美的眼睛。下面重点谈一下拍摄图片时可能碰到的问题。

我们要从日常生活中观察和发现吸引我们注意力的、让我们感动和惊奇的事物,通过合适的艺术手段强化这种发现并传达给别人。即使表现同样的对象,也要找到自己不同的视角。同样是静物,历史上的画家都有不同的画法,即使是完全一样的对象,也有不同的构图、画面安排、表现技巧、风格效果等,这都是不同认知和视角的体现。具体的转换资料的图片拍摄、选择可以从家人朋友的照片、自拍照、家乡风景图片、校园生活环境图片中考虑,选择范围比较宽泛,发挥空间较大。可以分别从人物、风景、静物等方面进行资料收集并加以练习。在练习过程中,要注意从易到难,从简单到复杂,从小场景到大环境。

3.1.2 素材拍摄方法

拍摄素材时需要学习如何观察生活,我们看到什么不仅仅取决于我们的眼睛,更取决于我们的眼界和愿望。观察视角没有绝对的好坏,只有角度的不同,我们要学会从不同的角度观察、思考问题。"横看成岭侧成峰,远近高低各不同",面对

同样的对象，不同的视角会看到不同的画面。我们收集资料时需要注意以下具体问题。

1. 视角选择

视角的选择包括平视、仰视、俯视及远近距离。提高认知力和眼力，找到与众不同的视角十分重要。平视用得比较普遍，因为它是最常见的视角，给人一种平衡、稳定的感觉；仰视可以让对象显得高大，给人一种威严雄伟的感觉；俯视给人一种居高临下、一览众山小的感觉，适合表现开阔的画面；远观利于表现宏大的场面；近距离的特写则给人一种压迫感。在这里顺便说一下，对于无论人物还是景物，放大对象局部细节的特写方法都可以让对象显得突出、强烈，是当代绘画中一种比较常用的方法，因为它打破了我们日常生活的观看习惯。我们观察对象时一般会与其保持一定的距离，这种拉近距离的特写是区别于日常的非常观察状态，会给人更强烈的视觉感受。

2. 光线利用

观察取景时还要特别注意对象光影在画面中的关系。光线既决定了色调、色彩、明暗、质感等元素在画面中的分布和基本构图关系，又决定了画面是对比还是协调、是平衡还是变化的基本关系。画面没有平衡或者变化的标准法则，画面关系存在于画面中各元素的具体组织、结构关系之中。关于光线的利用，我们要注意的是，逆光的对象给人神秘的感受，顺光的对象则显得清晰明朗；强光对比明显，弱光显得柔和，黑暗的光线则显得神秘、沉重。意大利画家米开朗基罗·梅里西·达·卡拉瓦乔、法国画家乔治·德·拉·图尔、荷兰画家伦勃朗·哈尔曼松·凡·莱因都是利用光线的杰出代表，恰当地利用光线能更好地烘托画面的视觉效果和艺术趣味。后来的印象派画家对光线的利用，主要是为了表现色彩的层次、变化，和前面古典主义画家利用光线强化体积、空间感有所不同。

3. 形体关系

进入具体的取景构图阶段，要考虑各种元素在画面中形成的关系。基本的关系有两种：一种是形体关系，即景物的形体在画面中形成的关系；另一种是色彩关系，即景物的各色块之间的关系。也就是说，观察涉及对形体和色彩两方面的分析，对这两方面问题的观察分析是为了满足画面组织构图、经营位置的需要。取景构图是一件很复杂的事情，是处理安排画面形式的一个重要准备步骤，没有好的构图就没有好的画面。

4. 构图布局

构图要考虑画面的平衡、变化、和谐、对比、疏密、繁简等结构关系，概括来说，其实就是平衡与变化的问题。画面的平衡或者变化取决于画面中各形式元素的分布，主要的元素往往决定画面的基本关系。平衡是指构成画面的各种元素之间呈现出一种平衡稳定的视觉效果，如色彩、明暗关系，线条、形状关系在画面中趋于平衡。平衡的构图使作品产生一种和谐的美感，变化则有相

反的效果，更多的时候我们是在考虑平衡与变化的统一。

关于构图的知识有很多，学生已经知道了一些基本的构图规则。比如：如何让画面显得平衡，显得稳定，显得富有变化；什么是平衡构图，什么是对称构图，什么是中心构图，什么是三角构图，什么是对角线构图；三角形构图显得稳定，倒三角则显得不稳定；横构图有开阔之感，比较适合大场面或有纵深感的景物，竖构图有端庄崇高之感，适合表现高耸的对象；等等。构图就是考虑画面如何平衡、如何变化、如何形成韵律的问题。学生要学会根据主题的需要，灵活运用构图方式。

构图的方法是千万变化的，并没有恒定的法则，它根据我们的理解、认知、愿望、技巧的改变而改变。优秀的作品往往会打破这些规则，或者说是灵活地运用了这些规则，了解并打破这些规则也是我们的最终目的，我们既要掌握规则又要跳出规则。更好的构图是思想、观念、情感的体现，需要忘记或者破除这些构图法则。因此，构图既是形式技巧问题，又是思想感情问题。成熟的画家超越了基本的技巧方法，在他们那里没有绝对的好坏之分，只有合适不合适、准确不准确的问题，合适与否以能否达到自己的目标为判断标准。

另外，需要强调的是，构图经营位置时要对背景特别留意，我们要像重视主体一样重视背景、空白处，它跟主体一样重要，因为画面是由主体与背景共同组成的。国画中大面积的留白在西方绘画中其实一样被使用，不过国画的直接留白比较西方虚实主次的对比显得更主动，由于材料、效果的限制，西方绘画留白会显得缺乏完成感。

3.2　置换与挪移——风格转换尝试

风格转换练习就是把经典作品的风格效果置换和挪移到自己的画面上，用经典绘画作品的风格效果来画自己选择的图片，简单来说，就是用别人的风格效果来画自己的画。

我们作画的时候经常被要求要主动一点，我们也知道主动的意思就是要摆脱对象的束缚，随心所欲地控制画面和对象。可是，如何主动？摆脱束缚后要往哪里去？不知道往哪里去我们怎么主动？怎么能不被动？这其实要求我们有一定的认知和视野，知道什么是自己想要做的、应该做的。因此，可以说，主动并不是指概括归纳性地表现对象，客观描摹对象也不完全是被动的，它是观念效果上的想象和预设。在这样的认知高度下展开工作，客观描摹对象也可以是主动的。

使用图片不等于画图片，而是利用图片来练习绘画表现，图片是手段而不是目的，即使用图片不是为了完整再现图片。使用图片相对于写生来说降低了难度，让学生有兴趣也有可能画一些写生中不敢也没能力处理的难度更大的内容，获得更好的效果。

课题训练一：经典作品转换

课题说明：

本课题内容是选择西方经典绘画进行东方绘画风格转换练习，重点在于转换练习形体处理方面表现出来的风格效果，特别是民间绘画艺术的风格特点的进一步强化、提高。我们特别要求学生对之前学习过的印象派及现当代绘画经典作品进行借鉴和转换，主要目的在于进行风格转换学习的同时进一步锻炼画面控制表现能力。前面两章已经详细讲过东西方绘画的主要区别，这里不再赘述，学生进行转换练习的目的是学习不同风格的优点。

本课题有两种练习方法：一种是选择西方经典作品直接进行东方风格的转化表现练习；另一种是先选择西方作品再模仿其中的姿势摆拍照片，然后用东方作品的风格进行转换表现练习。摆拍是一种素材准备方式，可以增添学习过程中的乐趣。

课题目的：

让学生直接学习体验作为转换对象的经典绘画在造型、色彩、构图等方面的具体方法，进一步提高对前面临摹学习过的风格效果的主动控制表现能力。

教学要求：

先选择传统经典绘画作品，再选择另一类型的绘画风格对其进行改造、再创作，体验同一主题绘画内容通过不同风格进行表现呈现出来的不同艺术趣味。在对东西方绘画作品进行风格转换练习的时候，首先要收集选择传统经典绘画作品，再选择另一种绘画风格效果进行转换表现练习。学生应尝试不同形体、色调的练习，以提高对不同画面效果、风格的处理和控制能力。

要点提示：

本次练习要求画面效果归纳概括、平整细腻，有对形体、色彩、笔触、肌理等元素的理性分析和主动表现，以及对秩序感的控制。关于形体的处理、色彩的使用问题会受个人习惯的影响，学生应尽量练习不同的色调组织，尽量摆脱个人喜好和习惯的影响。当然，将来的创作另当别论，特殊的喜好甚至可以加以强化。

作业课时：

3课时。

作业示例1：

经典作品直接转换风格方法示例见图3-1。

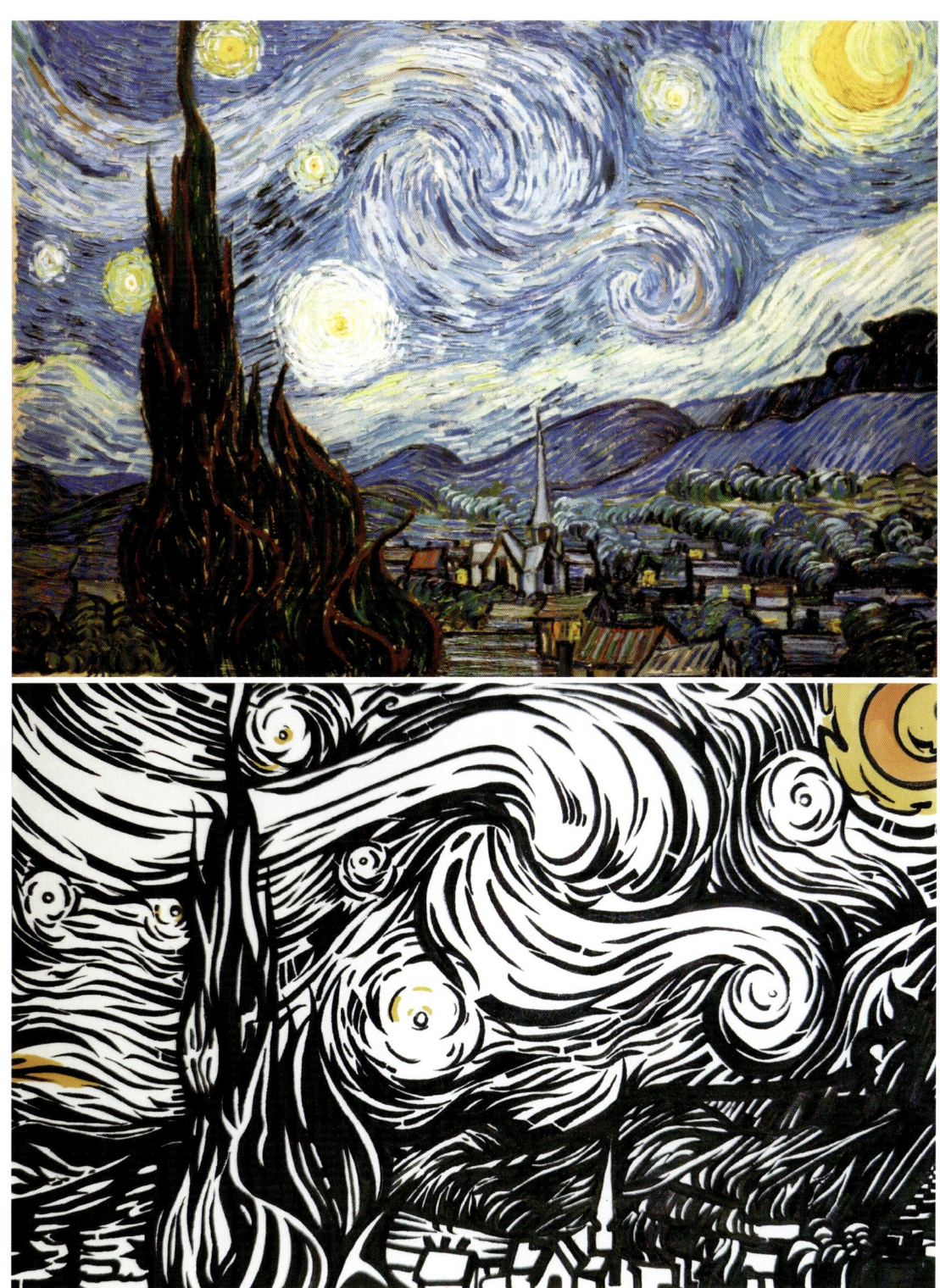

图 3-1　凡·高原作与李珅昊转换练习作业

作业展示1：
经典作品直接转换风格练习作业见图3-2。

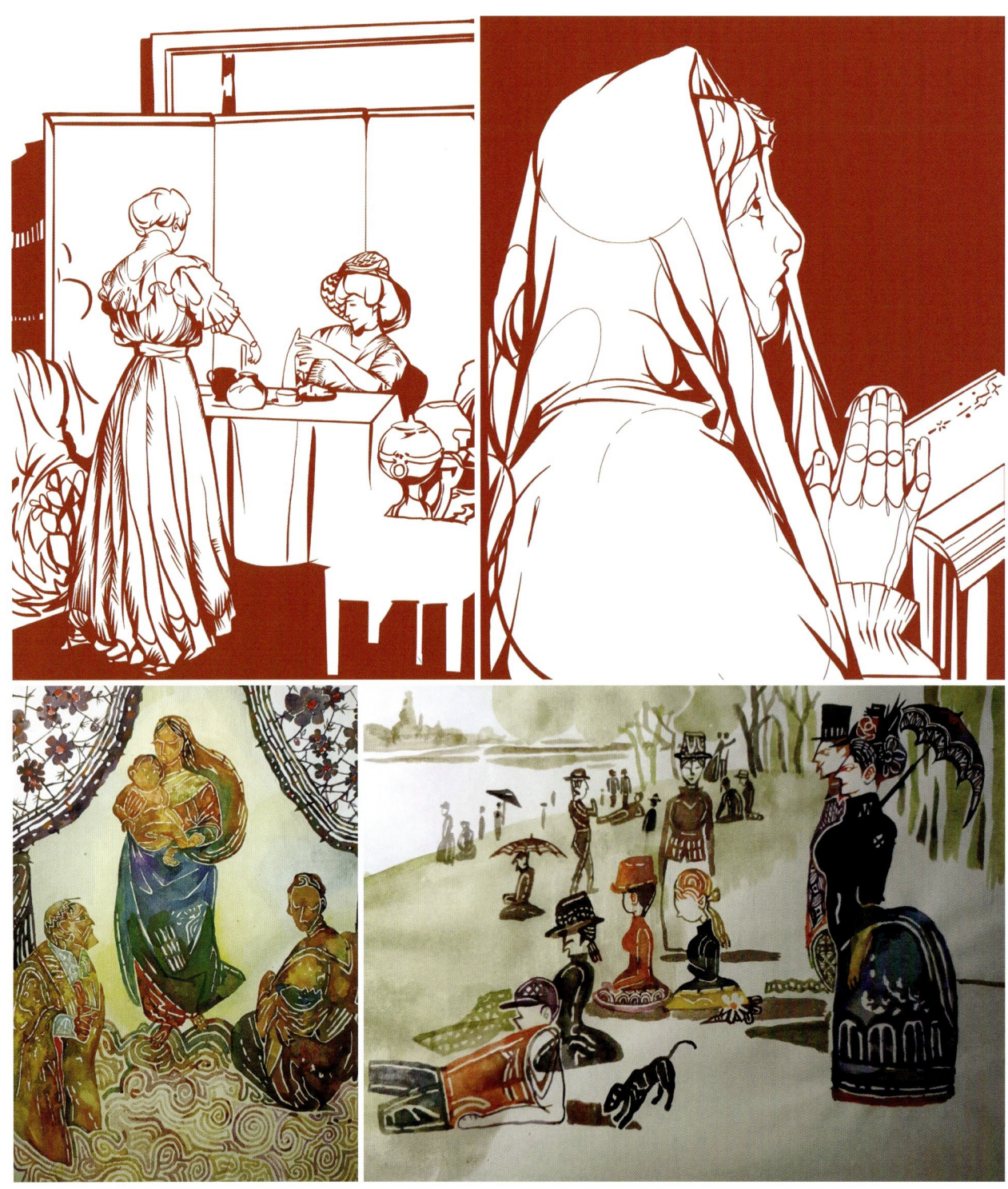

图3-2 学生作业 | 夏镶铭、李子木

作业示例 2:

根据经典作品摆拍转换风格,方法示例见图 3-3。

图 3-3　伦勃朗·哈尔曼松·凡·莱因原作与黄绮萱摆拍的照片、作业

作业展示2:
根据经典作品摆拍转换风格,练习作业见图3-4。

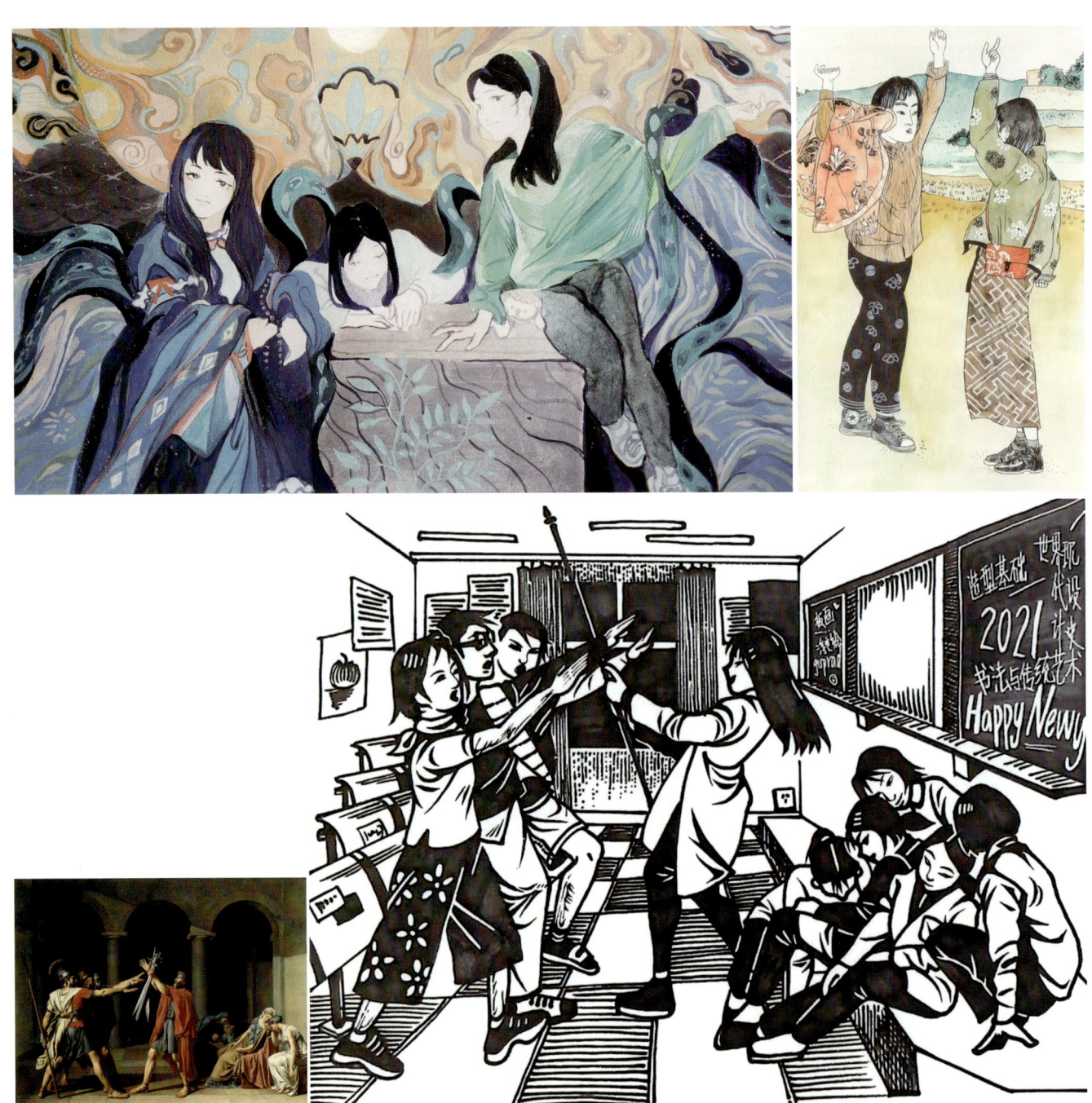

图3-4 学生作业 | 焦如墨、田芮荻、刘怡然

课题训练二：图片素材转换

课题说明：

本课题的内容是从前面临摹学习过的经典作品中先选择一种绘画风格进行分析研究，借鉴其风格，再选择自己拍摄的照片，进行绘画表现练习。本课题有助于学生进一步学习掌握所选择风格的造型趣味、表现方法、风格效果。

学生可以从日常生活中拍摄和收集感兴趣的资料，也可以参照借鉴学习过的绘画作品进行资料拍摄，还有一个比较有趣的方法就是模仿经典作品中的人物组合动态进行摆拍获得照片资料。选择照片时需要注意取景构图视角特点、色彩层次的丰富性及绘画效果的完整性。我们对学生选择转换图片及风格，不做具体的限制，只做相应的引导。

课题目的：

通过本课题练习，进一步提高对前面临摹学习过的风格效果的主动控制表现能力，提高画面表现的风格意识。

教学要求：

要求学生具有主动控制处理画面风格效果的能力。绘画中所谓的主动性体现在对具体的形体、色彩、笔触、效果的处理中。当然，绘画过程中没有绝对的客观与被动，再现与表现、被动与主动也是相对而言的。主动与否取决于创作者的愿望和要求，我们只有了解和掌握更多的风格效果，才有选择的可能性，如果完全不了解别的方法和效果，就不可能做到主动。

要点提示：

本节要求学生根据画种的风格类型进行转换学习，学生可以根据自己的兴趣和需要进行判断。练习初期可以在内容、方法上多做尝试，完整的作业需体现出内容、表现方法、效果上的系统性，不要过于杂乱。

作业课时：

3课时。

阿历克斯·卡茨
创作记录

大卫·霍克尼
纪录片

作业示例：

图片素材的风格转换练习方法示例见图 3-5。

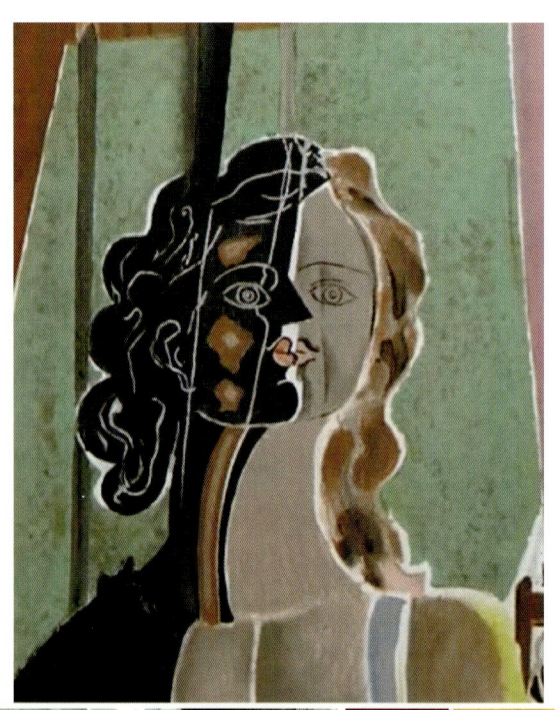

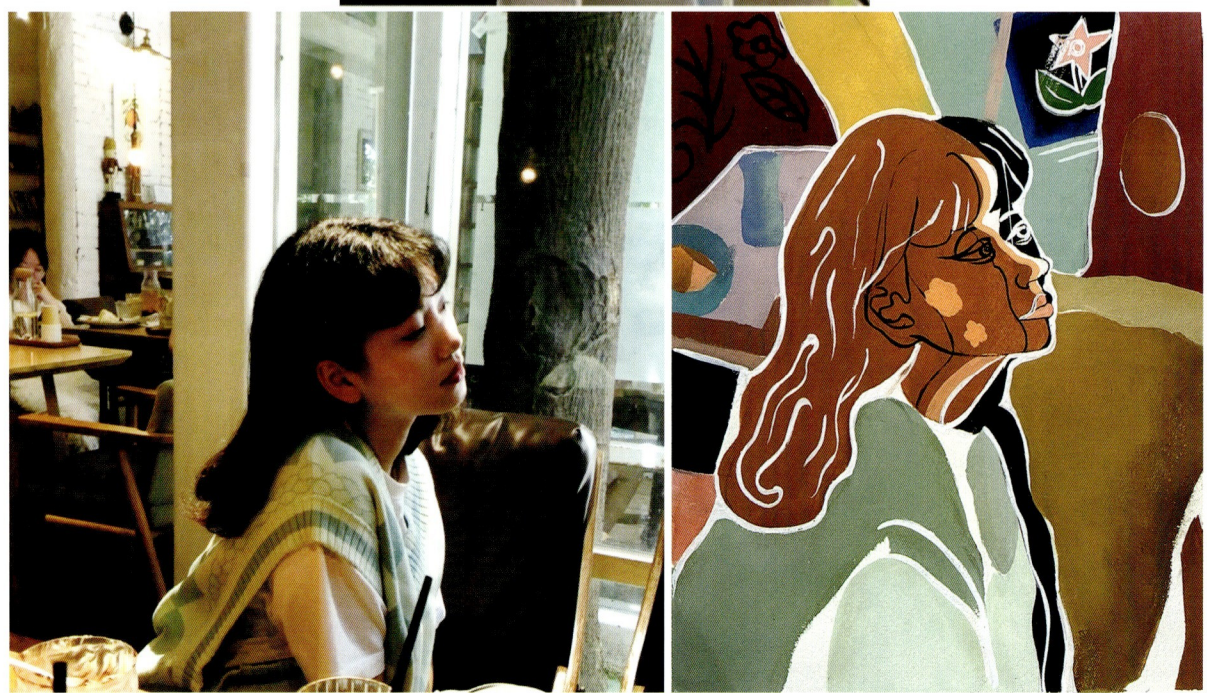

图 3-5　胡安·格里斯原作与傅仰惠转换的照片、作业

作业展示:

版画风格转换练习学生作业见图 3-6。

图 3-6 学生作业丨付子怡

浮世绘风格转换练习学生作业见图3-7。

图3-7 学生作业｜付子怡、韩璐瑶、伍锐

剪纸风格转换练习学生作业见图 3-8。

图 3-8　学生作业｜朱梦婷

当代画家作品风格转换练习学生作业见图 3-9 ～图 3-15。

图 3-9　学生作业｜田芮荻

第 3 章 风格的转换 / 067

图 3-10 学生作业 | 吴荣萍

图 3-11　学生作业 | 温蕊伊

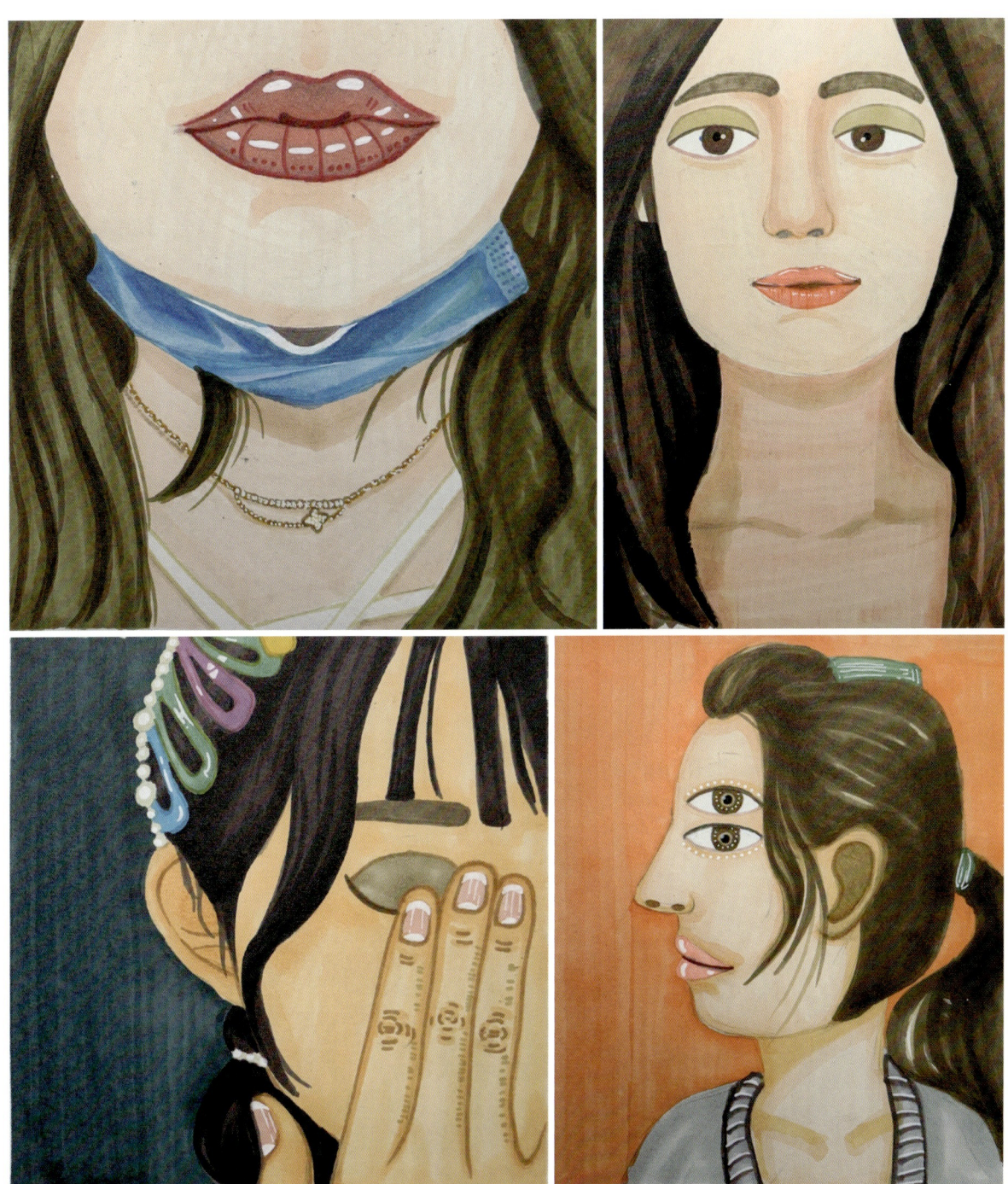

图 3-12 学生作业 | 邱敏棋

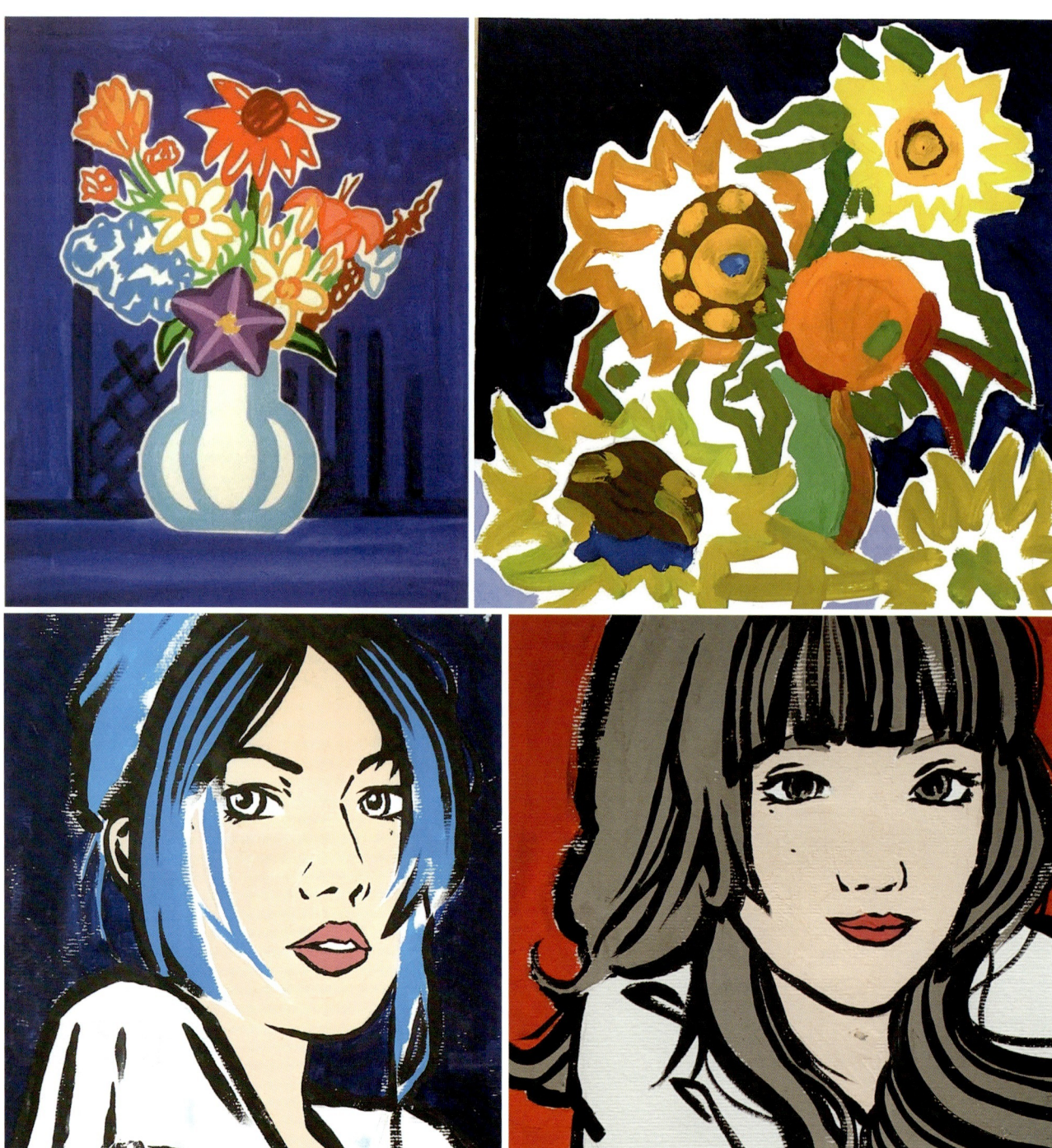

图 3-13 学生作业 | 贾琹瑄

图 3-14 学生作业｜赵炜茵

图 3-15　学生作业｜李梦娜

本章小结

学生在本章根据自己的兴趣和能力对前面两章学习过的不同风格效果进行选择，并对经典作品的风格效果做转换练习，进一步提高了绘画控制能力，特别是绘画效果运用的主动性。学生以找到参照借鉴的作品为起点，通过转换学习经典作品的风格效果，加强了对画面形体的造型、色彩、语言的主动处理控制能力。学生掌握更多的造型、色彩处理方式和绘画技巧，为形成自己的风格特点做准备。这个练习过程不仅帮助学生进一步摆脱绘画惯性，而且可以帮助其重新塑造绘画手感。

第 4 章
风格的转化

本章要求
围绕主题进行绘画创作的练习，把前面学习过的效果运用到主题绘画创作练习中，对绘画效果进行整合，以达到有效转化。党的二十大报告中指出，要"坚持古为今用、推陈出新"。我们要求学生对前面学习过的传统艺术风格进行创造性转化，对不同风格特点进行升华。

本章要点
1. 主题绘画创作的基本方法。
2. 绘画创作的评价与判断。

本章引言
在作为思维表述的绘画创作中，最重要的问题当然是风格控制。通过绘画创作环节，学生将初步了解、挖掘自己的绘画兴趣、目标，在借鉴学习的基础上取长补短，进一步提高自己的绘画认识和控制能力。

绘画创作不只是画出对象这么一个简单的技术问题，它是对画什么、怎么画的综合思考和呈现，是从内容到形式如何创新的问题，是绘画技能、审美趣味、思想观念综合表现在画面上形成的风格效果问题，而这些问题才是创作者应该解决的更重要的问题。当然，技术能力与思想观念一样重要，应该得到足够的重视。即便有再好的想法，也要有相应的技术能力才能表达出来。手高眼低是问题，眼高手低同样是问题，这要求学生具有相对丰富的知识储备、开阔的视野，以及整合资源创造性解决问题的思想意识和技术能力。我们希望绘画创作成为绘画基础的一部分，以创作带动基础练习。

4.1 主题与效果——绘画表述创作分析

党的二十大报告中提出,"必须坚持问题导向"。在创作之前,应该先确定创作的主题,并且有一个风格效果的预设和想象,以问题为导向,再在具体的实践中尝试和修正作品的具体内容、风格效果。经过前面东西方传统经典的学习,学生脑海里会储备大量的图像、风格信息,为绘画创作的想象提供丰富的信息资源。大到风格效果设定,小到构图、技巧问题,都需要有一个事先的设想,并且在过程中进行修正。用一个新效果替换预设的效果,其实也是对效果进行想象的结果。

4.1.1 风格概念阐释

绘画风格的学习和寻找是本课程的重点。在这里,首先要对与风格相关的几个概念做一个探讨,然后深入具体的绘画风格问题。

绘画风格是指一个艺术家的不同作品呈现出来的整体面貌及艺术特色。风格体现为造型、色彩、语言、材料等形式元素呈现的整体效果、面貌,具体表现在运用媒介进行艺术创作时表现出来的特点,绘画风格即运用色彩进行造型。色彩、造型等方面的处理特点,对绘画来说就是画什么、怎么画这两方面表现出来的特点。所以,本书经常把风格、效果连起来表述,有时候甚至交替使用。

绘画效果是指画面中的色彩运用方式、造型方式等形式因素综合呈现的面貌,即画面通过特别的造型处理、色彩运用及技巧方法呈现的面貌。造型、色彩及表现语言形成效果,效果的延续、强化形成风格。

在谈论艺术问题的时候,经常用到语言,因为语言是表达、交流的工具。语言的范围比较大,绘画语言指语言技巧。今天,语言取代技术变得更加流行,可能是因为今天的艺术家是通过艺术来表达自己的情绪、观念的,对艺术材料或者媒介的使用也确实更接近语言,或者类似于语言的方式,而不是古典主义时期以再现自然对象为主要目的的方式,那是一种技巧。绘画讨论中经常不区分语言和技巧,交替使用二者,这虽然不严谨,但是也确实并不会造成理解的困难。

风格是一个画家的作品中体现出来的不同于他人的地方,风格具体体现在前文提到的关于绘画的所有问题中,如造型、色彩、形式、方法等。效果指画面呈现的面貌,风格则指一种具有个人特色、个人面貌的效果,具有一定的价值倾向性。风格指向的创造性更强,效果则没有,好的坏的都是效果,有独特面貌的没独特面貌的都是效果。风格是画家依靠一种自觉性扬长避短,不断对绘画语言进行取舍、强化、锤炼和升华,把一种语言表达发展到极致,由独特的艺术效果形成的整体面貌。当谈论风格和效果的时候,一般指的是作品在这些方面体现出的创造性和个性,如果一个画家的作品形成了一种整体面貌或者说效果,那么画家就有了自己的风格。对于缺乏创造性或者个性的作品,我们会说作品的效果不突出、风

格不强烈。风格是自然形成的，是事后的判断，是画家长期关注主题内容和表达方式而形成的。

在前面的练习中，无论是临摹还是转换，学生都不可能对学习对象准确地照搬，在临摹转换的过程中自然而然地会产生一些变异。学生应有意识地审视这种变异后的效果，并有意识地对其加以研究、利用，可以进一步摆脱作为参照对象经典作品的风格效果，将错就错地发展出自己的绘画方法、效果和特点。学生可以过去的伟大画家为学习的对象，但学习他们终究不是目的，只是方法、手段，把他们的风格效果转换到自己的绘画创作中，然后不断去推动强化自己的绘画风格才是目的。说远一点，在人工智能如此发达的今天，计算机已经可以通过计算创作不同风格的绘画，但是模仿不了画家的情感、思想、手感。更重要的一点是，画家会犯错，会将错就错，这是计算机算法无法做到的，起码目前看来是这样。

波普艺术的代表画家们让挪用合法化并得到丰富发展，他们通过对风格效果和主题内容的挪用和创造性转化，发展出了新的艺术流派，并改变了人们对艺术的固有认识。波普艺术在开拓和革新当代艺术并使之与生活融合方面起到了积极的推动作用。比如，安迪·沃霍尔就是直接挪用日常生活中图像，结合丝网版画，获得新奇的视觉效果，罗伊·利希滕斯坦则是直接把卡通绘画中的形象进行放大，获得强烈的视觉效果。近年重要的南非艺术家威廉·肯特里奇运用手绘、剪纸的传统方法创作出了具有独特风格魅力的绘画、视频作品。可以说，以安迪·沃霍尔、罗伊·利希滕斯坦、威廉·肯特里奇为代表的波普艺术家通过广泛的艺术探索，改变了世人评价生活和艺术的方式。

4.1.2　创作方法与步骤

学生通过对东西方绘画的全面学习，分别从造型、色彩、语言等方面锻炼了基本的绘画表现能力，了解和掌握了不同风格效果的特点和表现方法，以及不同绘画风格特点的美学趣味和背景思想，下面将通过绘画创作进一步加强相关能力和认知。

下面我们谈一谈绘画创作练习的具体方法、步骤，以及创作过程中经常碰到的问题。

1. 主题分析

创作主题分为两种：一种是在生活中发现创作主题；另一种是给出创作主题，即命题创作。创作主题的分析是思维训练的重要部分，学生在分析主题的时候，可以大致遵循如下几种思路：一是横向联系，从掌握的信息或者问题的一个点出发进行联想，把相关的点勾连成一个面，联想越丰富掌握的信息越多；二是纵向挖掘，深入研究该问题的历史脉络，形成一条线；三是逆向思考，当问题从正面得不到解决时，就从反面去想。简单来说，就是先从与自己生活相关的、感兴趣的地方入手，再从各个方面进行发散思考，最后综合整理并深化主题。

2. 资料收集

在分析完创作主题，确定创作内容以后，就要根据主题的需要收集整理资料。俗话说："巧妇难为无米之炊"，资料收集十分重要。在收集资料的时候要学会向生活求索，对生活敏感的画家，总能在日常生活中发现非常的场景，从身边的生活感受出发寻找自己的视角和要表现的主题内容，用一个微观具体的图像触及宏观的视野、问题。比如，对自然风光感兴趣的学生，可以将从身边发现美的自然景观作为主题。进入具体绘画创作或者说用绘画表达我们的思维的时候，首先要从兴趣开始。兴趣是最好的老师，无论是主题内容的选择，还是表现方法、风格效果的确定都应从兴趣开始。但是，又不能完全依赖兴趣，没兴趣也要画，这才是专业学生应有的态度。

3. 效果尝试

学生在进行绘画表现时，要对前面的学习结果进行一个比较、借鉴，要尝试不同的造型处理、绘画方法、风格效果。对不同材料、效果的尝试为绘画创作提供了更多的选择可能性，学生应做出选择并予以肯定、确认。

学生应该清楚，绘画创作的表现方法、风格效果没有统一的模板，方法决定效果，反过来也可以说是效果决定方法。绘画表现方法千变万化，大致可以分为写实和表现两种，众多的表现方法和效果都是在二者的变化拉扯中形成的。绘画创作中还要注意一个问题，就是色彩的使用是相对主观的。因此，我们要考虑到色彩的象征意义、色彩给人的心理感受及色彩与主题的关系。比如，红色象征热情，蓝色象征忧郁，绿色象征和平，白色象征圣洁，黑色象征死亡，暖色显得明快，冷色显得宁静等。色彩的感觉和使用是由主题、目的、关系决定的，当然这也是相对而言的。

4. 创作完成

最后一步，当然是创作的完成。这是一次完整的绘画创作练习，是提高对语言风格的掌握控制能力及提高绘画表现能力的综合练习，要求初步掌握创作的方法。学生先根据教师给出的主题独立思考，分析并确定表现的方向、内容，再收集资料，进行草图绘制，尝试可能的表现方法、风格效果，然后进行分享、讨论，最后完成作品。本次创作练习要求画面主题内容明确、画面效果完整。

4.2　挪用与转化——绘画表述风格探索

通过对当代绘画重要代表人物的进一步研究学习，可以帮助学生理解创造观念并建立这样一种认识：选择即创造，挪用即创造。挪用和创造的界线是模糊的，不能被完全区分开。挪用已有的表现方法和效果来表现新的主题本身就是创造，就会形成新的画面风格。

学生应学会对经典作品的挪用、嫁接和借鉴，对具有个人风格的画面效果进行初步的尝试和探索。党的二十大报告中提出，要"突出原创，鼓励自由探索"，挪用与转化是进行绘画自主创作的起点。

课题训练一：图片创作转化

课题说明：

本课题是让学生从生活中发现和选择绘画创作主题，学生在选择图片时要使其具有系列性，以便于绘画练习的推进。选择图片资料进行个人风格效果尝试，是对前面图片风格转换的推进练习。

创作源于生活，对主题内容的思考从生活中来或者说从生活出发。这是一种常见的说法。然而，观察和认识生活才是问题的根本，敏锐性和洞察力才是观察生活的关键，这种敏锐性和洞察力来自认知的高度和视野的广度。观察生活的视角受制于愿望和认知，只有通过知识的积累和比较，才能形成对生活、绘画独特的看法，并且找到自己的创作主题及方向。

课题目的：

通过挪用、改造、转化前面学习过的经典作品的风格效果，初步探索和形成自己的风格特点。从长远来看，通过绘画创作练习可以提高整体绘画素养，从近期来看，也可以了解和掌握不同的创作技巧，提高基本的绘画表现能力。对于基础与创作的关系，一般的看法是将基础和创作分离，即基础是基础，创作是创作。

教学要求：

要求学生学习观察生活，从生活中发现有意思的创作主题。学生应在具体绘画过程中去除转换练习中的明显模仿痕迹，对前面学习掌握的风格效果进行灵活、主动的创造性转化运用。

要点提示：

学生不应迷信灵感，因为灵感建立在对生活的长期观察和深入思考上，经过长期的积累才会有顿悟。在进行绘画创作的时候应遵从内心，但是这个内心是否有意义、有价值，则是由创作者的见识决定的。

作业课时：

6课时。

作业展示：

选择图片进行风格转化练习学生作业见图 4-1～图 4-4。

安迪·沃霍尔
纪录片

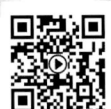
罗伊·利希滕斯坦
纪录片

第 4 章 风格的转化 / 081

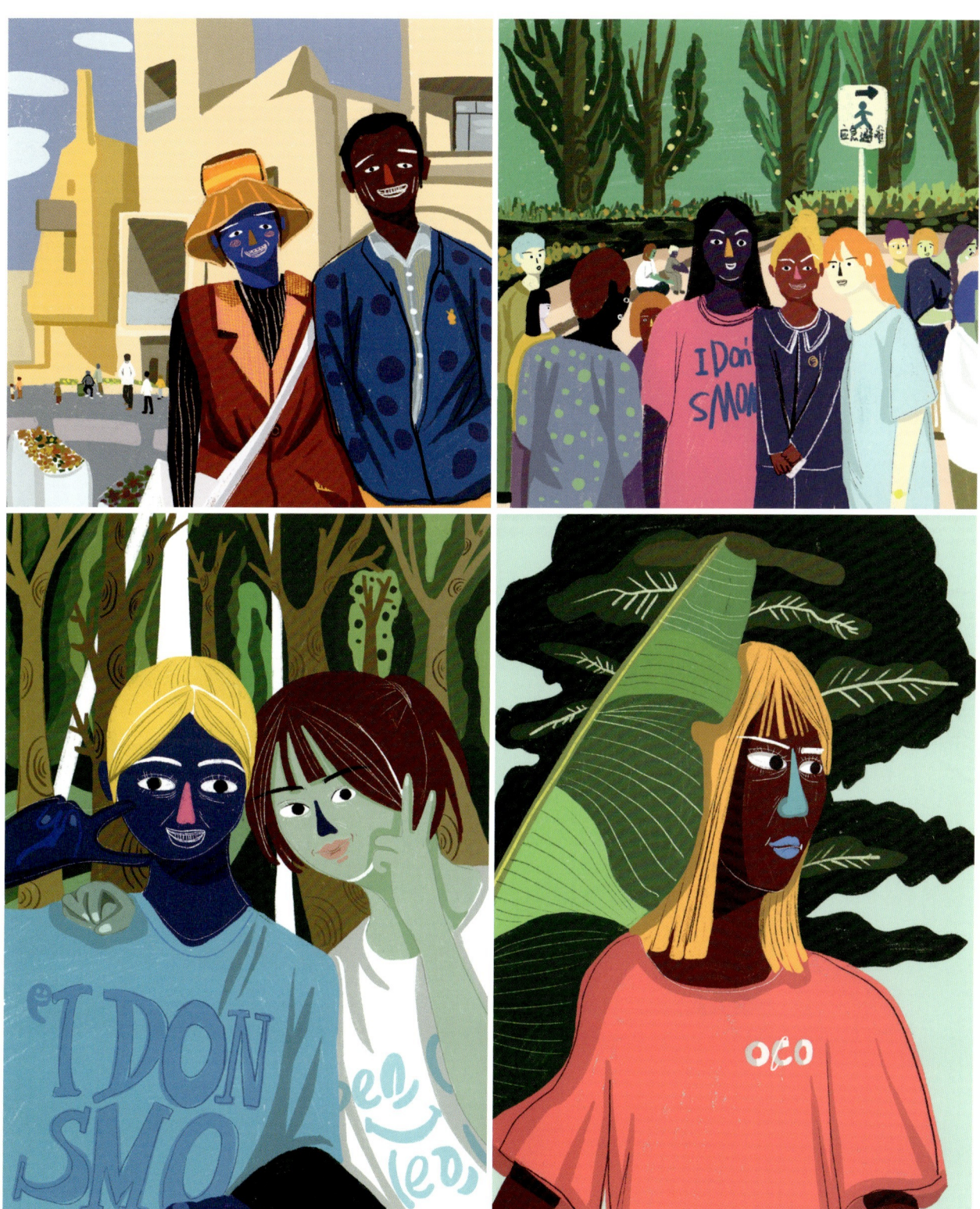

图 4-1 学生作业 | 吴荣萍

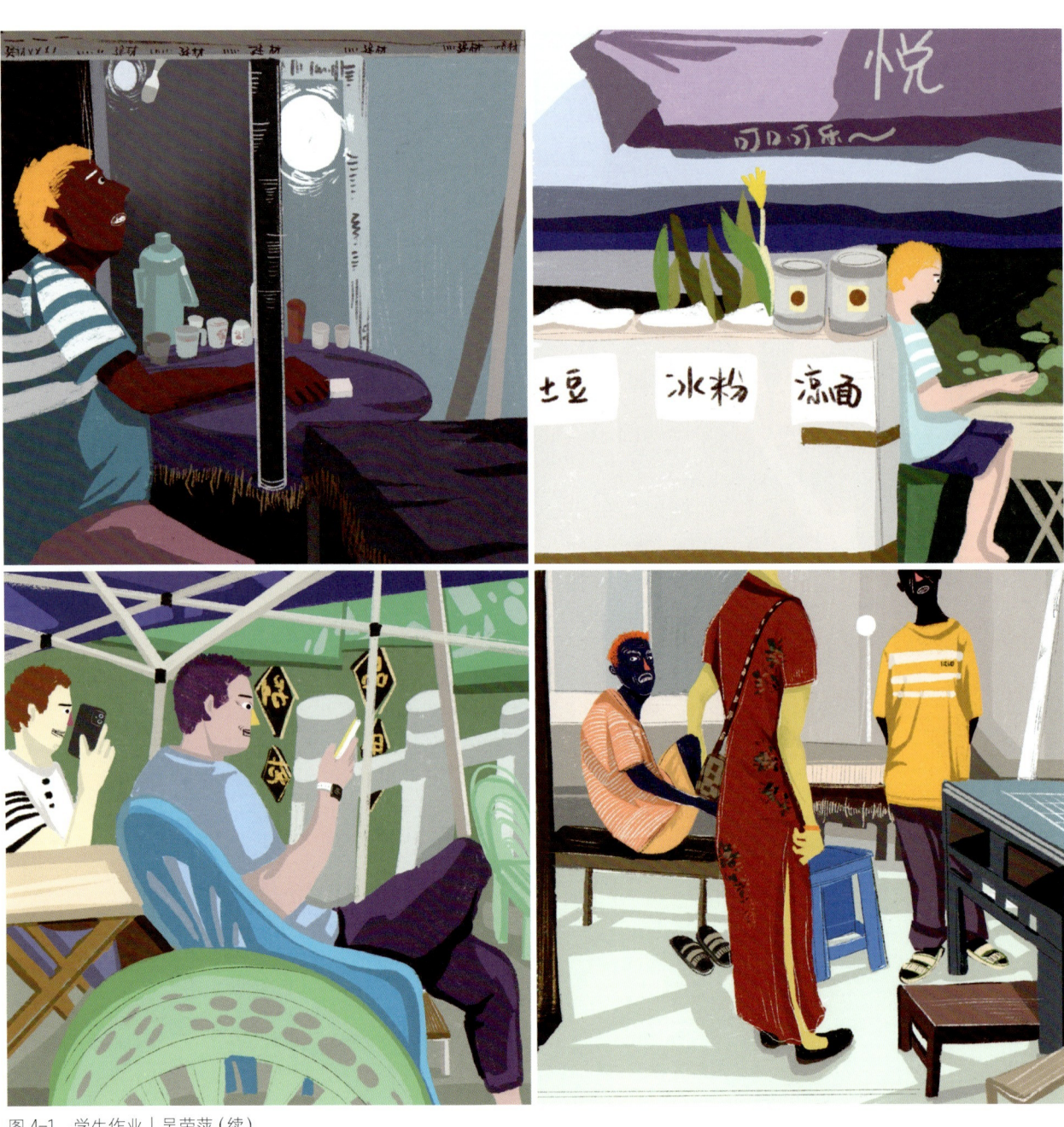

图 4-1　学生作业｜吴荣萍（续）

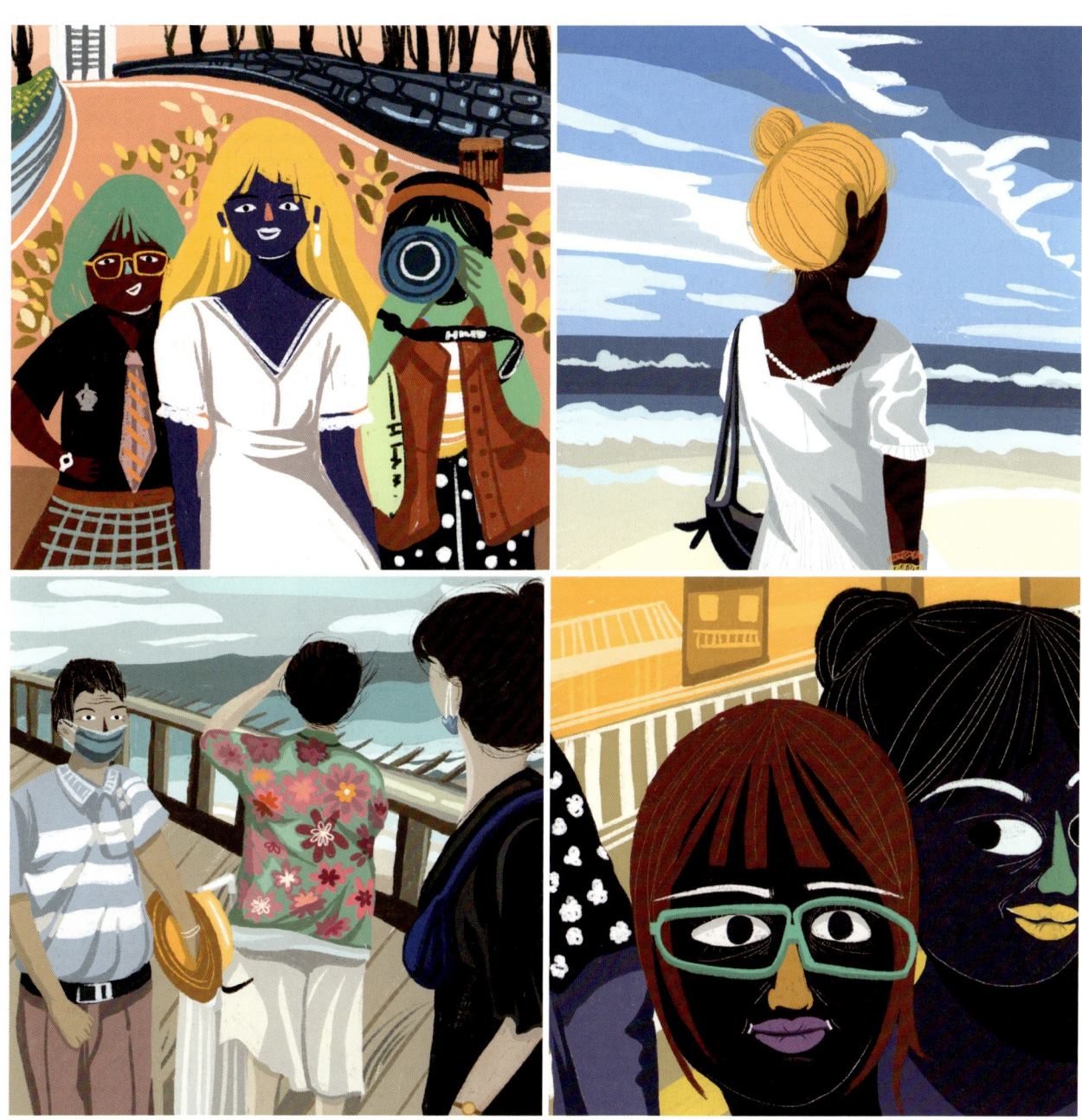

图 4-1 学生作业丨吴荣萍（续）

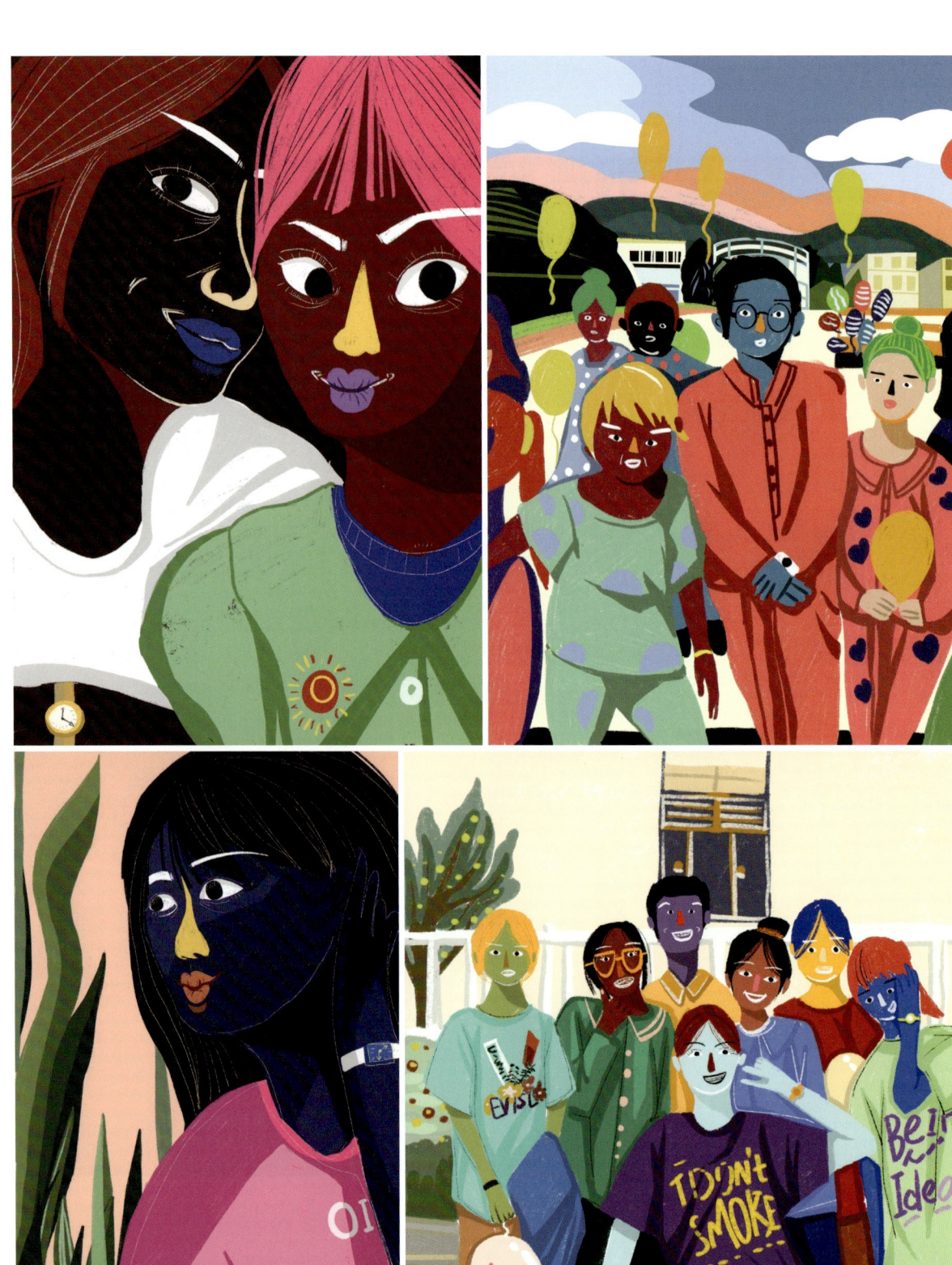

图 4-1 学生作业 | 吴荣萍（续）

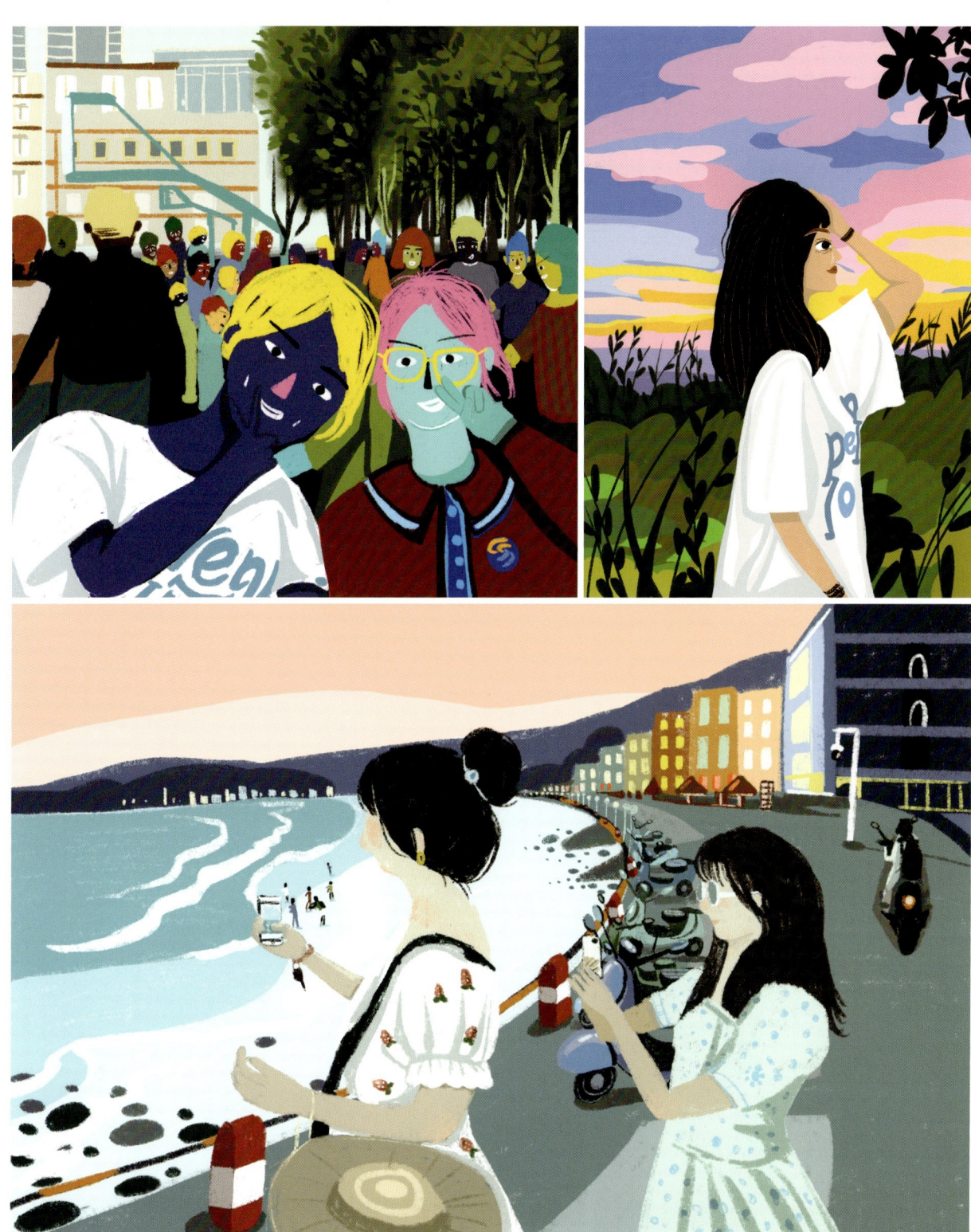

图 4-1 学生作业 | 吴荣萍（续）

图 4-2 学生作业丨陈文玮

图 4-2　学生作业 | 陈文玮（续）

图4-2 学生作业│陈文玮（续）

第 4 章 风格的转化 / 089

图 4-3 学生作业 | 尹思予

图 4-3 学生作业 | 尹思予（续）

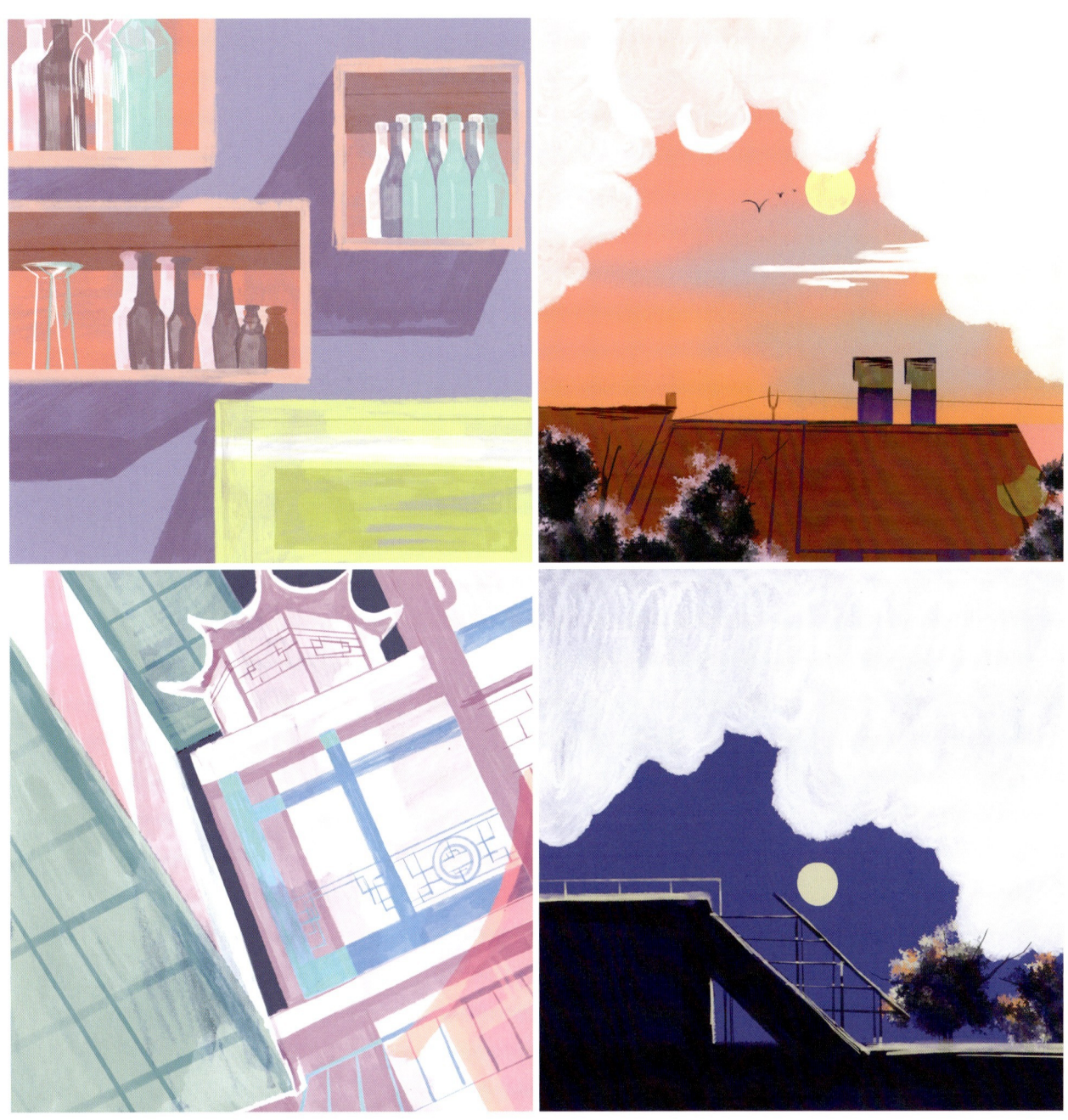

图 4-3 学生作业 | 尹思予（续）

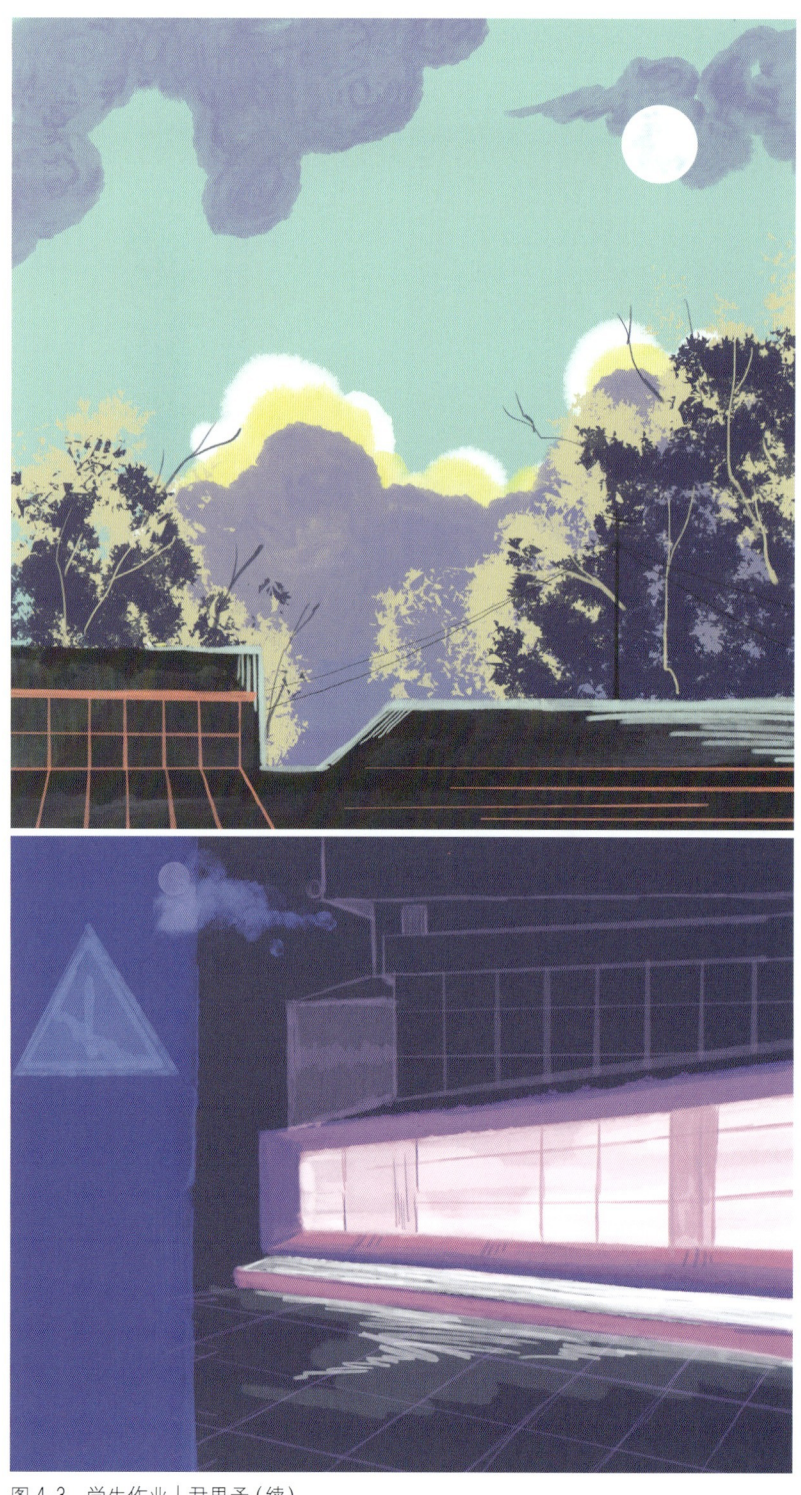

图 4-3 学生作业 | 尹思予（续）

图 4-4 学生作业 | 郑雅元

图 4-4　学生作业 | 郑雅元（续）

课题训练二：命题创作转化

课题说明：

本课题是学生根据既定的主题进行绘画创作练习，把前面学习过的风格效果创造性地运用到绘画创作练习中，对绘画风格效果进行转化整合。根据主题进行绘画创作，尝试把不同风格结合起来运用，以探索自己的风格效果。

教师会给学生设定几个相对宽泛的主题，比如"新年""我的城""神话"等，让学生有比较宽阔的思考空间，不同的学生都可以找到不同的创作范围。学生的思考必须具体，每个人都要从自己的切身感受出发，找到要表现的主题内容。面对同样的主题，学生应尽可能地从自己的生活经验出发，从一个宏观的视野开始进行比较、挖掘，找到自己的视角，确定具体的创作内容。学生可以表现自然风景或城市环境，也可以表现集体生活或私密活动。

为什么我们要设定主题而不是完全让学生自由创作？绘画和教学的经验告诉我们，在创作初期，完全的自由创作在短时间内会让学生无所适从。创作主题只是学生进行绘画创作练习的理由，其创作重心应落实到画面上，落实到具体的绘画表现的练习上，即用什么样的内容、方法、效果来表现这个主题。围绕主题进行创作，在表现的方法、趣味的选择、效果的确定方面做出探索和尝试。作品呈现方式以绘画为主，可以根据需要结合使用一定的材料，也可以绘画为基础创作视频作品。

课题目的：

本课题的目的是让学生建立起"面对问题—分析问题—解决问题"的基本工作方法，以及基本的绘画创作表现能力，初步探索形成自己的风格特点。

教学要求：

要求学生通过从造型、色彩、语言、形式、风格几个方面，创造性地转化之前学习过的风格效果。经过前面对绘画练习及一系列相关问题的学习思考，学生的绘画表现能力和认识判断能力已经得到了提高，现在应通过创作进一步提高自己的绘画表现能力，进一步探索个人化的绘画语言，形成自己的风格效果。当然，这不是短时间内能做到的，但是学生最起码应朝着这一目标努力。

要点提示：

在绘画创作练习过程中，学生要注意从易到难，从简单到复杂。在绘画创作的起步阶段，不但应扬长避短，还应取长补短，为将来的绘画创作带来更多的可能性。

作业课时：

6课时。

作业展示：

命题创作优秀学生作业展示见图 4-5 ～图 4-23。

威廉·肯特里奇
纪录片

图 4-5 《新年》| 李汶珂

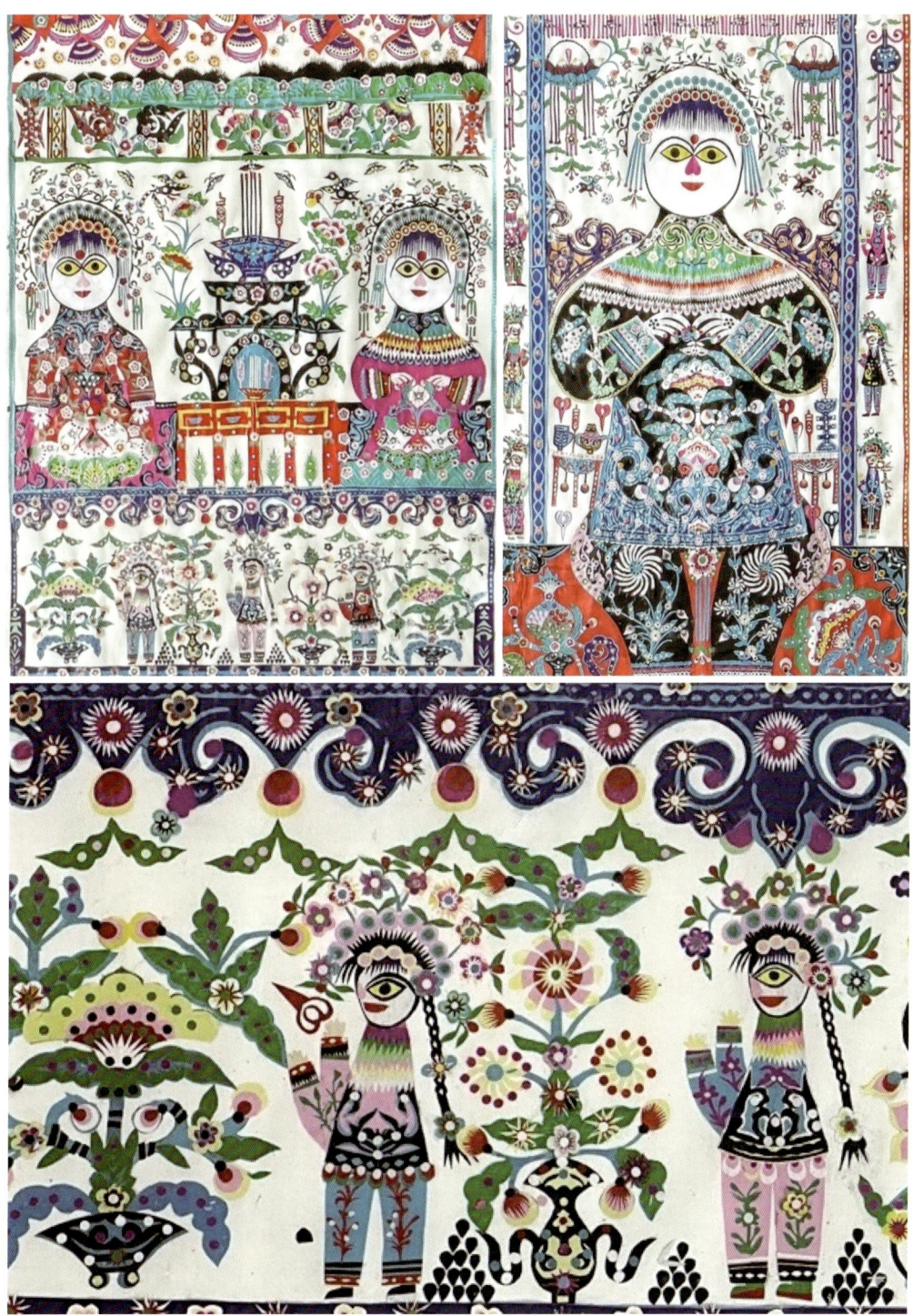

图 4-6 《新年》| 朱梦婷

图 4-7 《我的城》| 韩唐荣

图 4-7 《我的城》| 韩唐荣（续）

图 4-7 《我的城》| 韩唐荣（续）

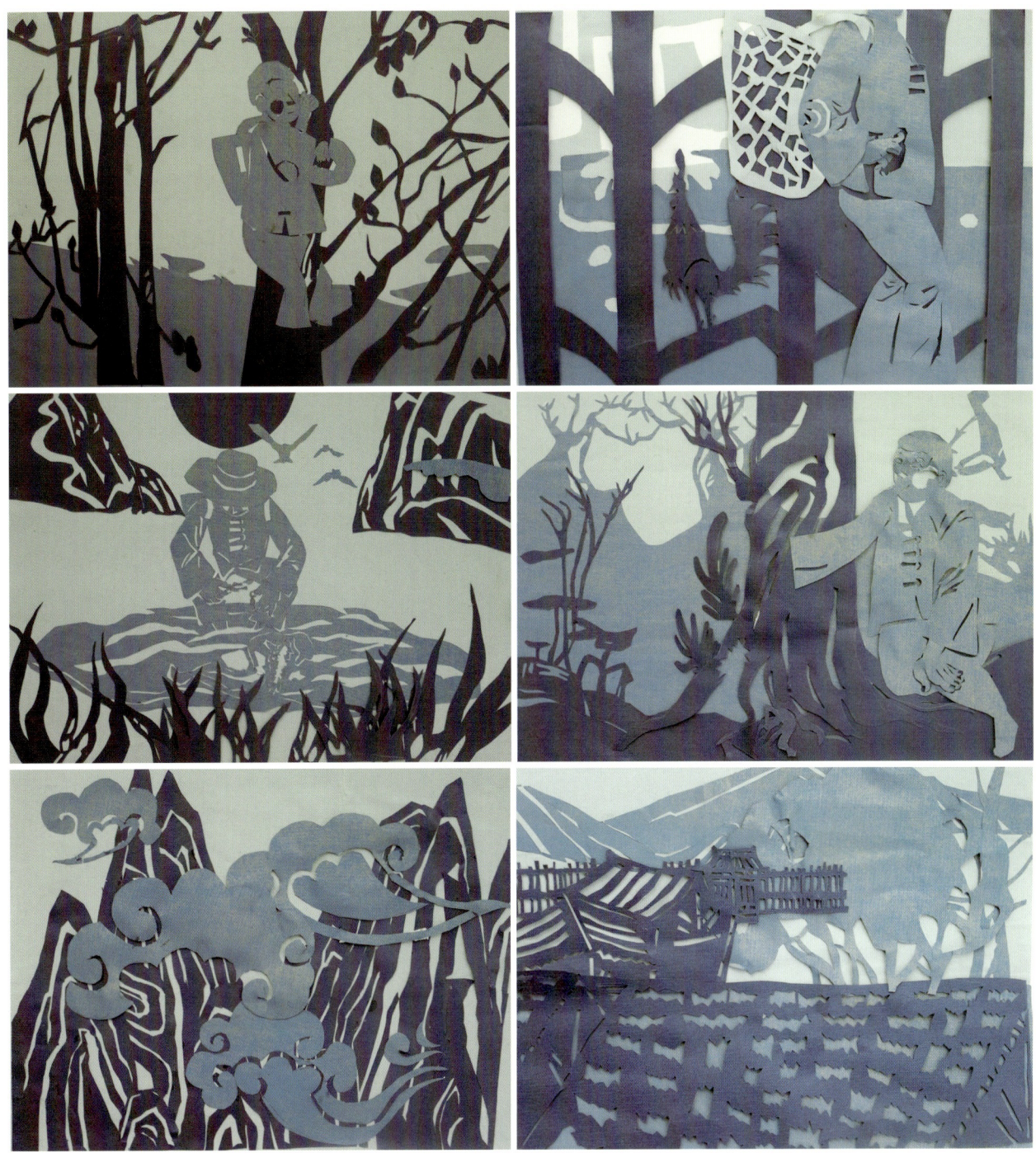

图 4-8 《乡村记忆》| 王珊珊

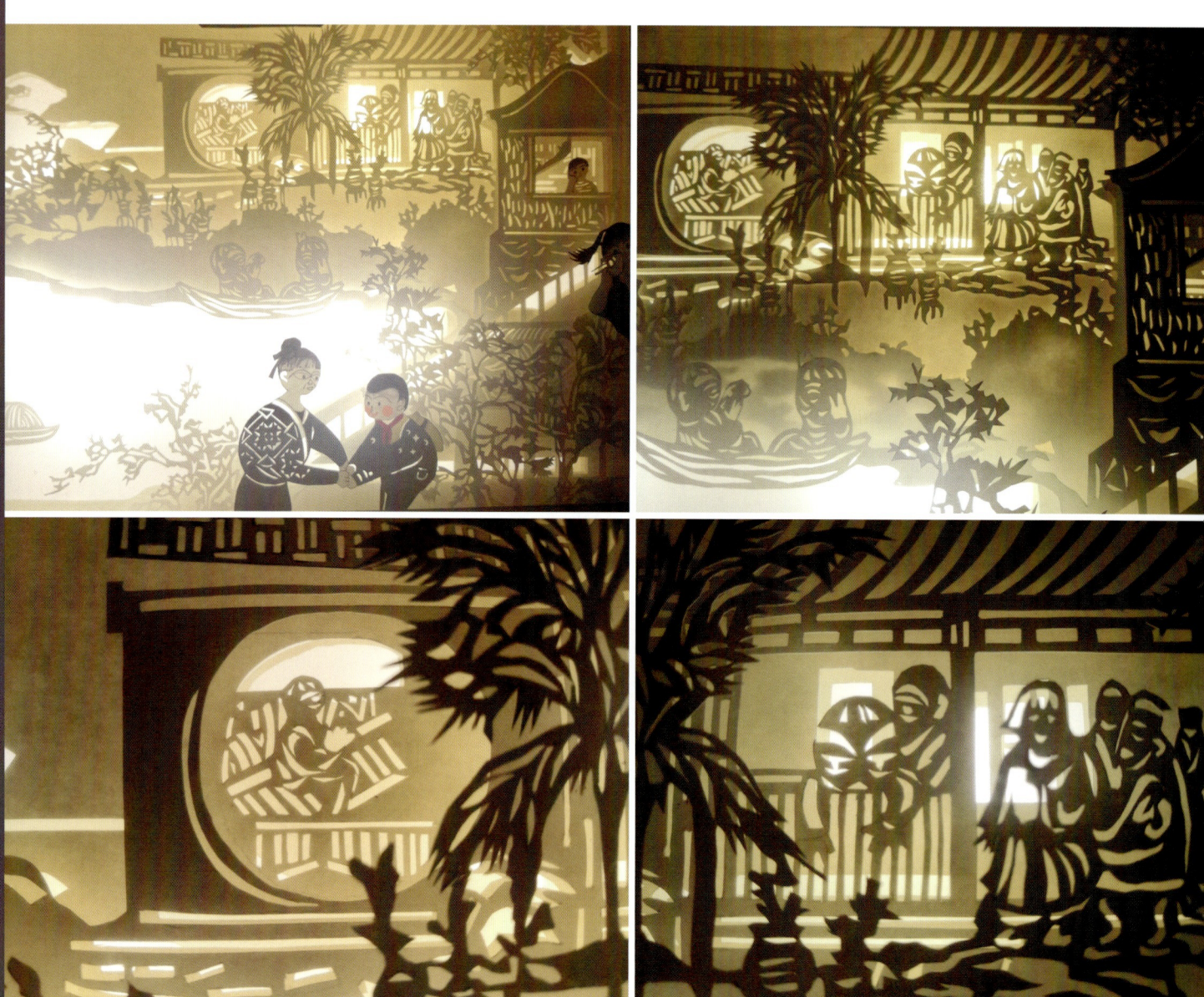

图 4-9 《小院夜晚》| 刘静

第 4 章 风格的转化 / 103

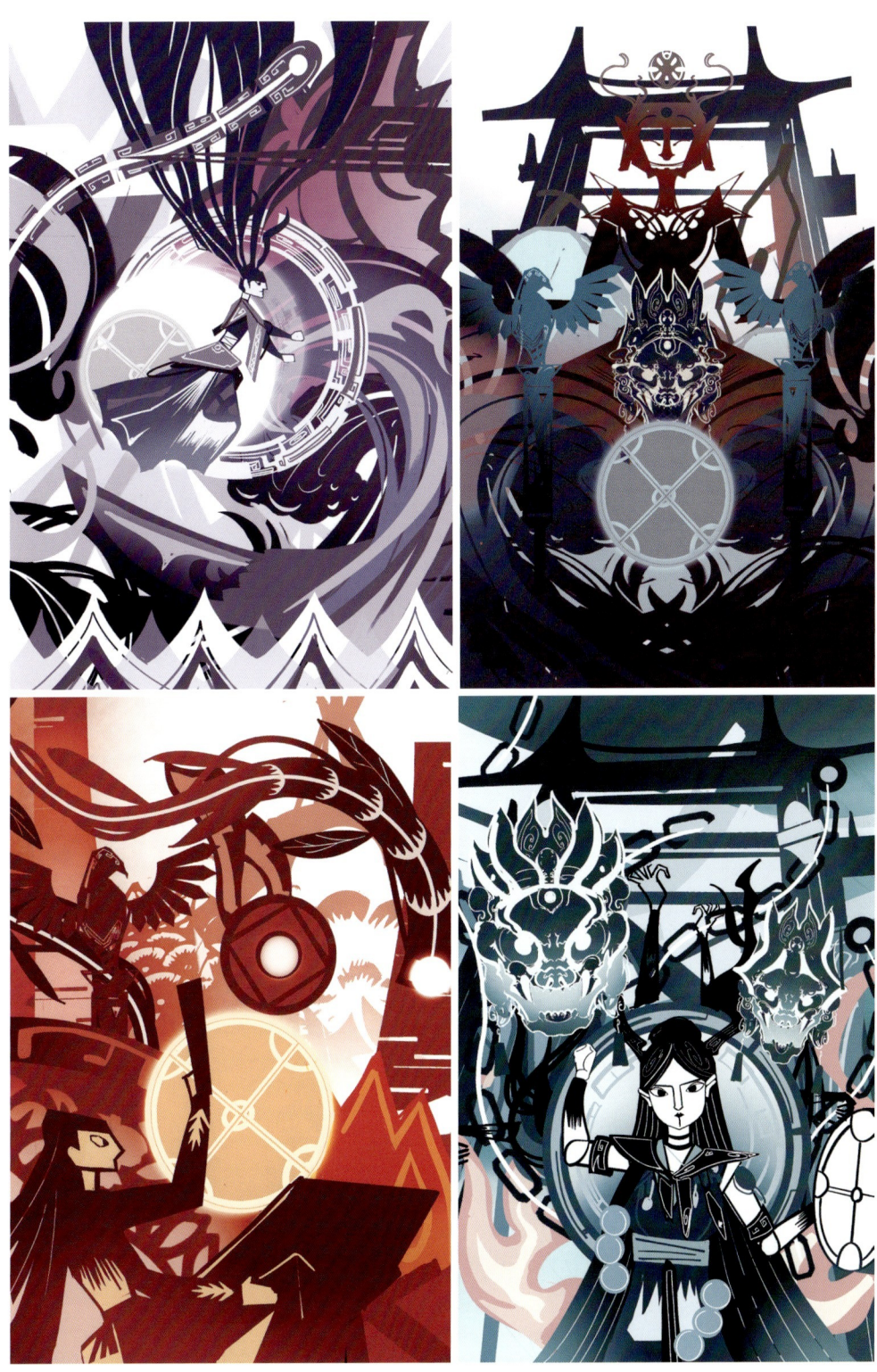

图 4-10 《神话》| 杨力翰

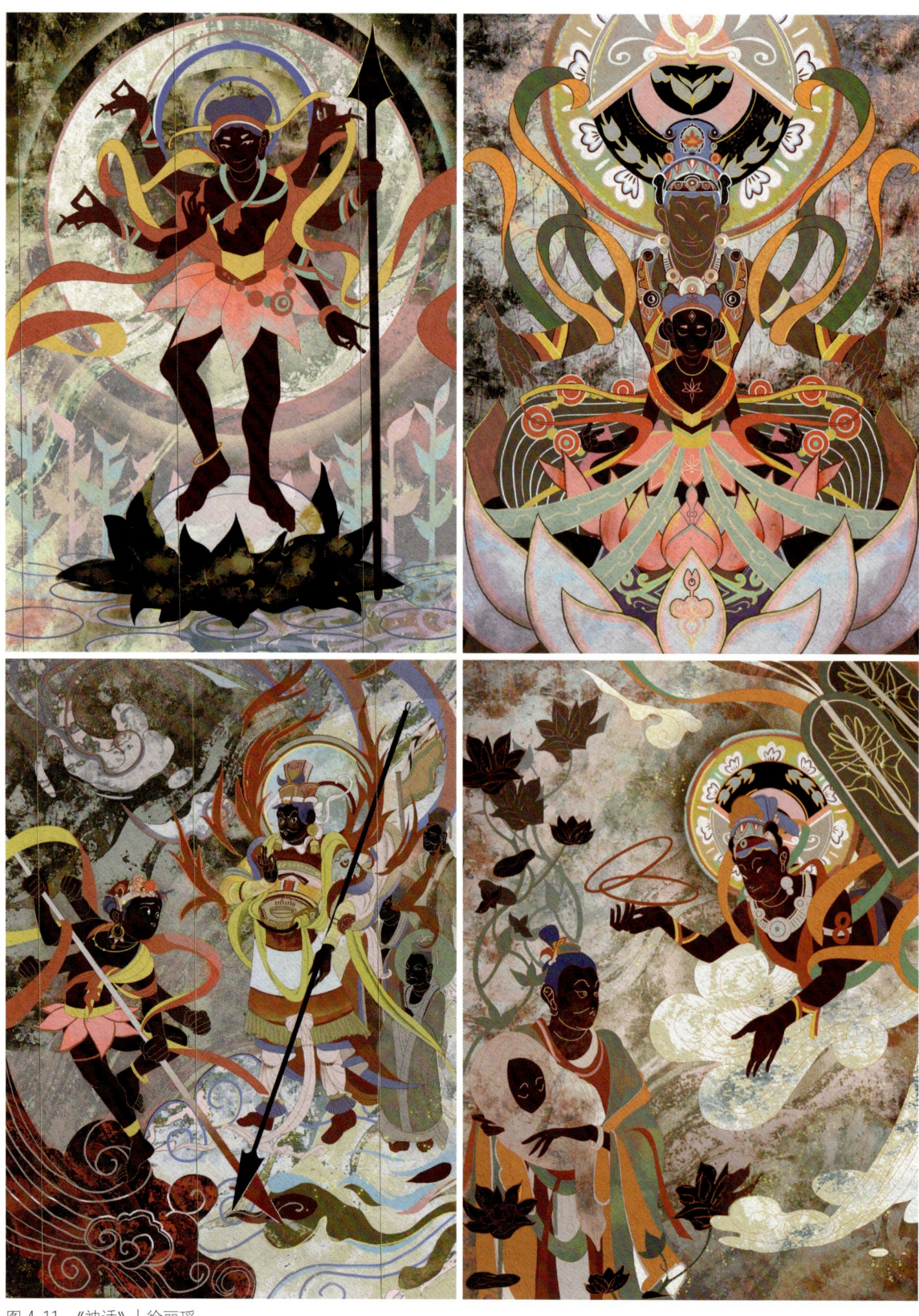

图 4-11 《神话》| 徐丽瑶

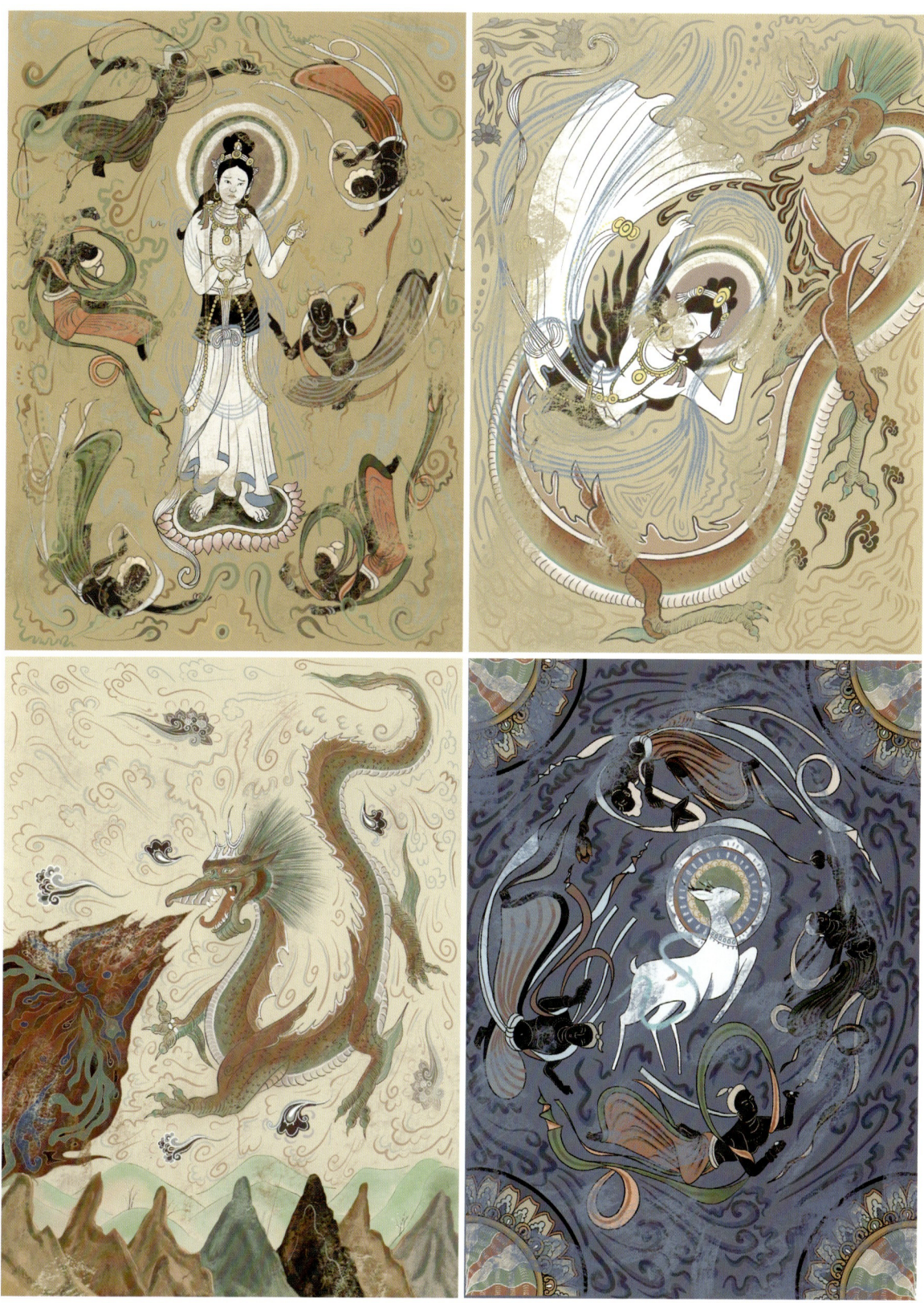

图 4-12 《神话》| 张子墨

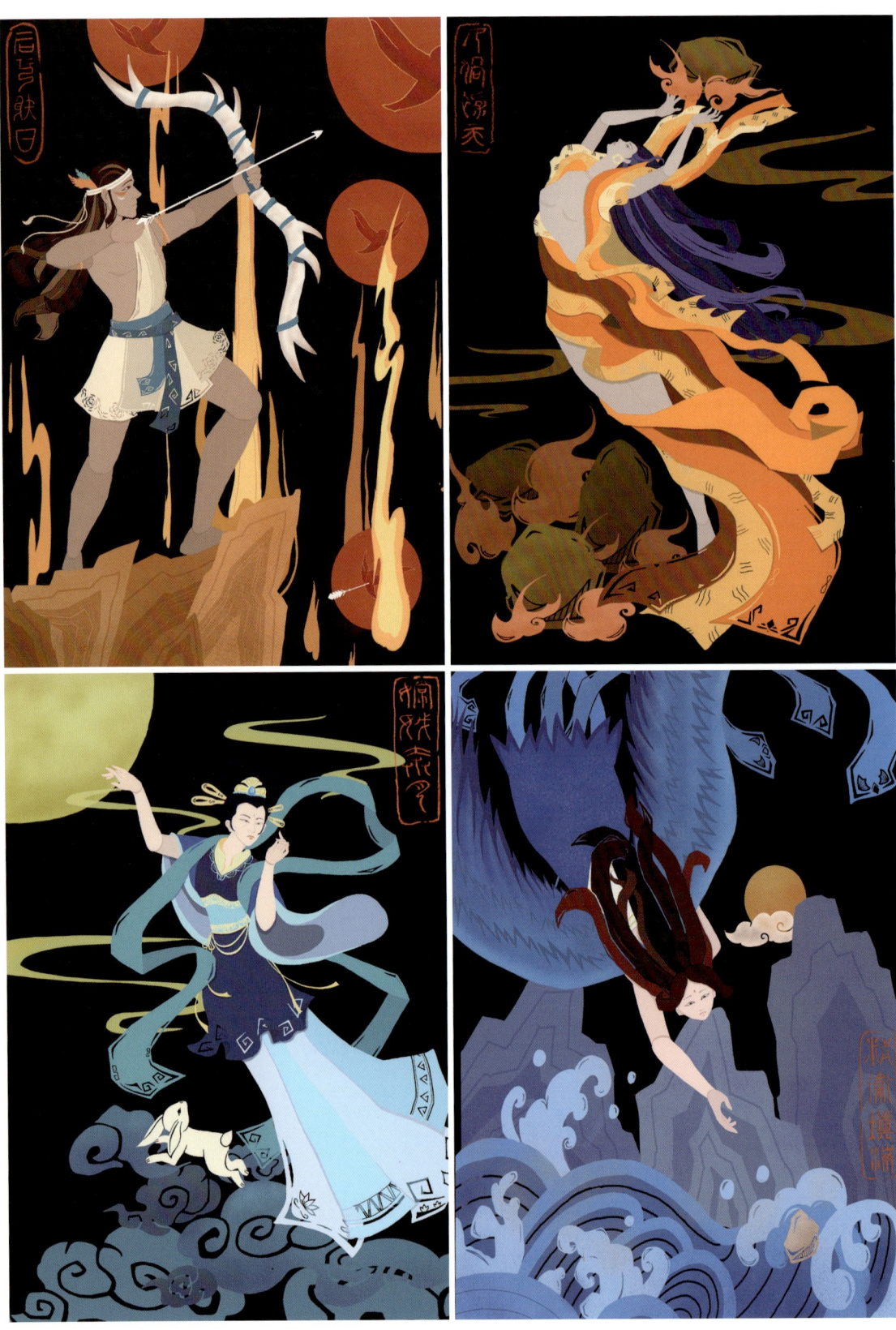

图 4-13 《神话》| 张玲

第 4 章 风格的转化 / 107

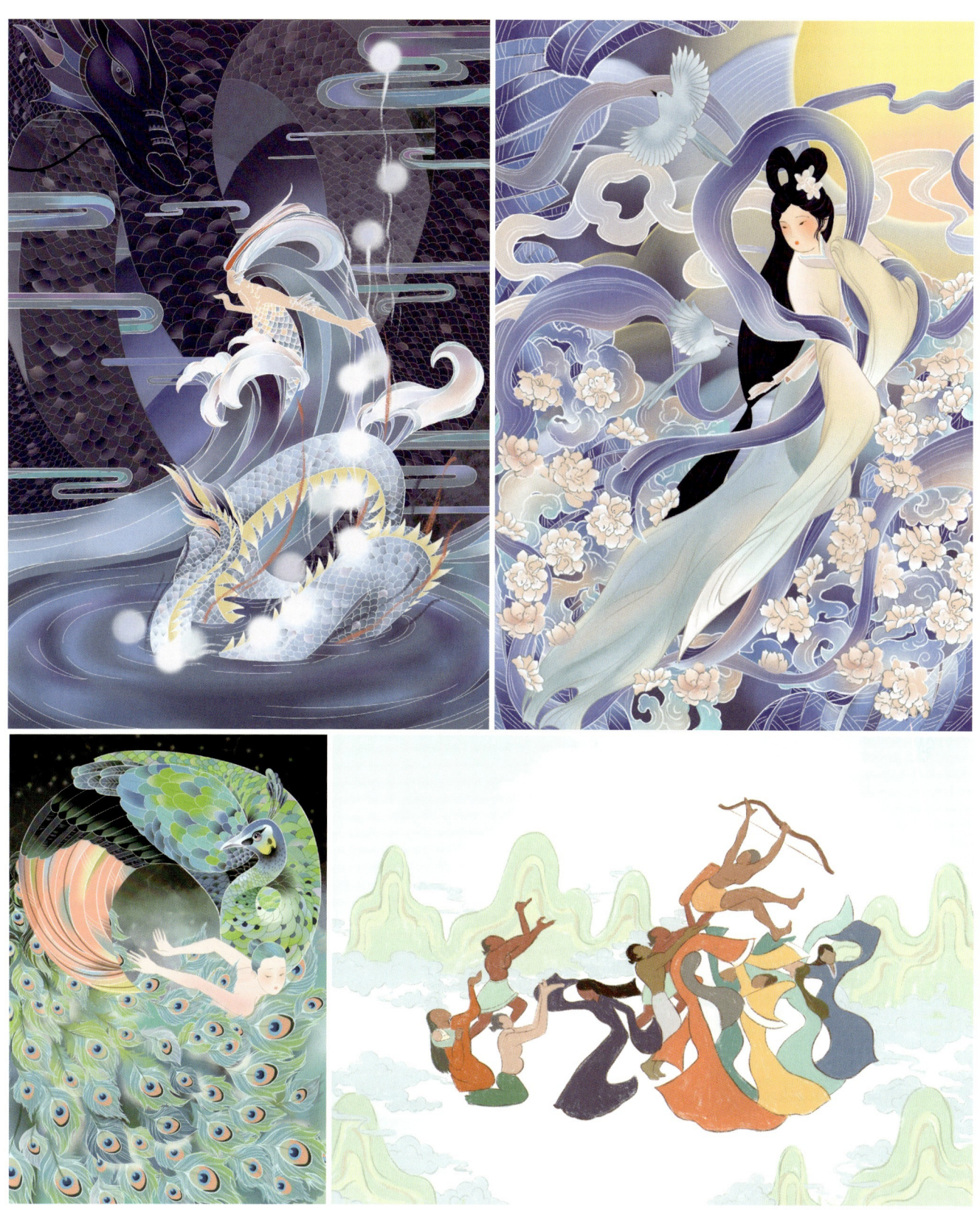

图 4-14 《神话》| 刘莹

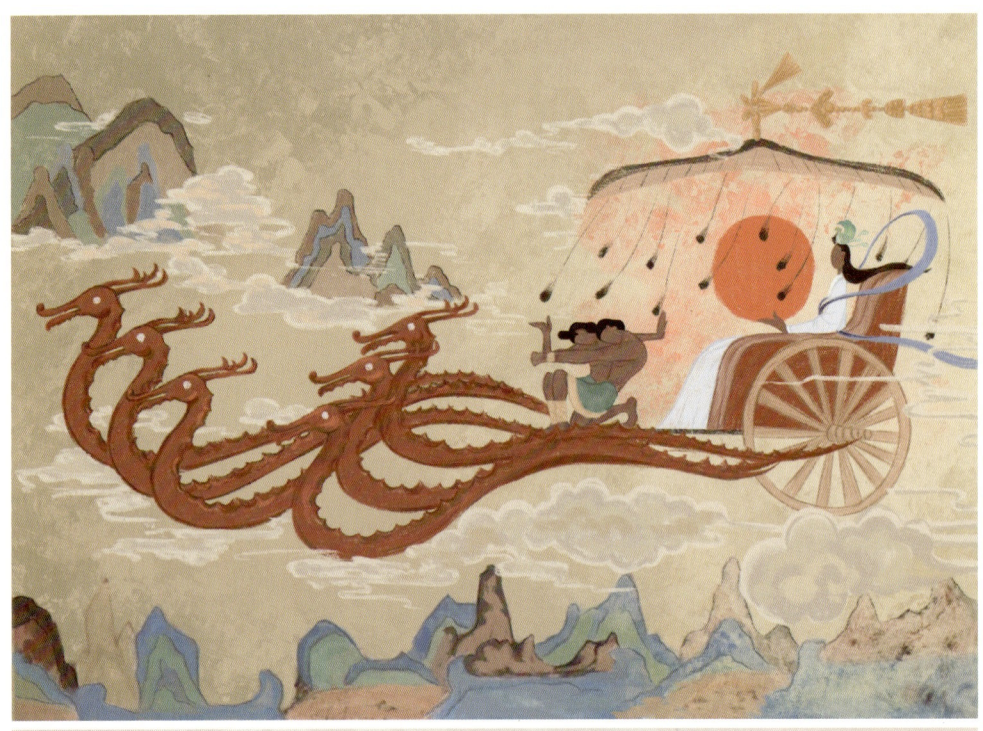

图 4-14 《神话》| 刘莹（续）

图 4-14 《神话》| 刘莹（续）

110 / 设计基础——绘画与思维表述

图 4-15 《神话》| 刘佳玲

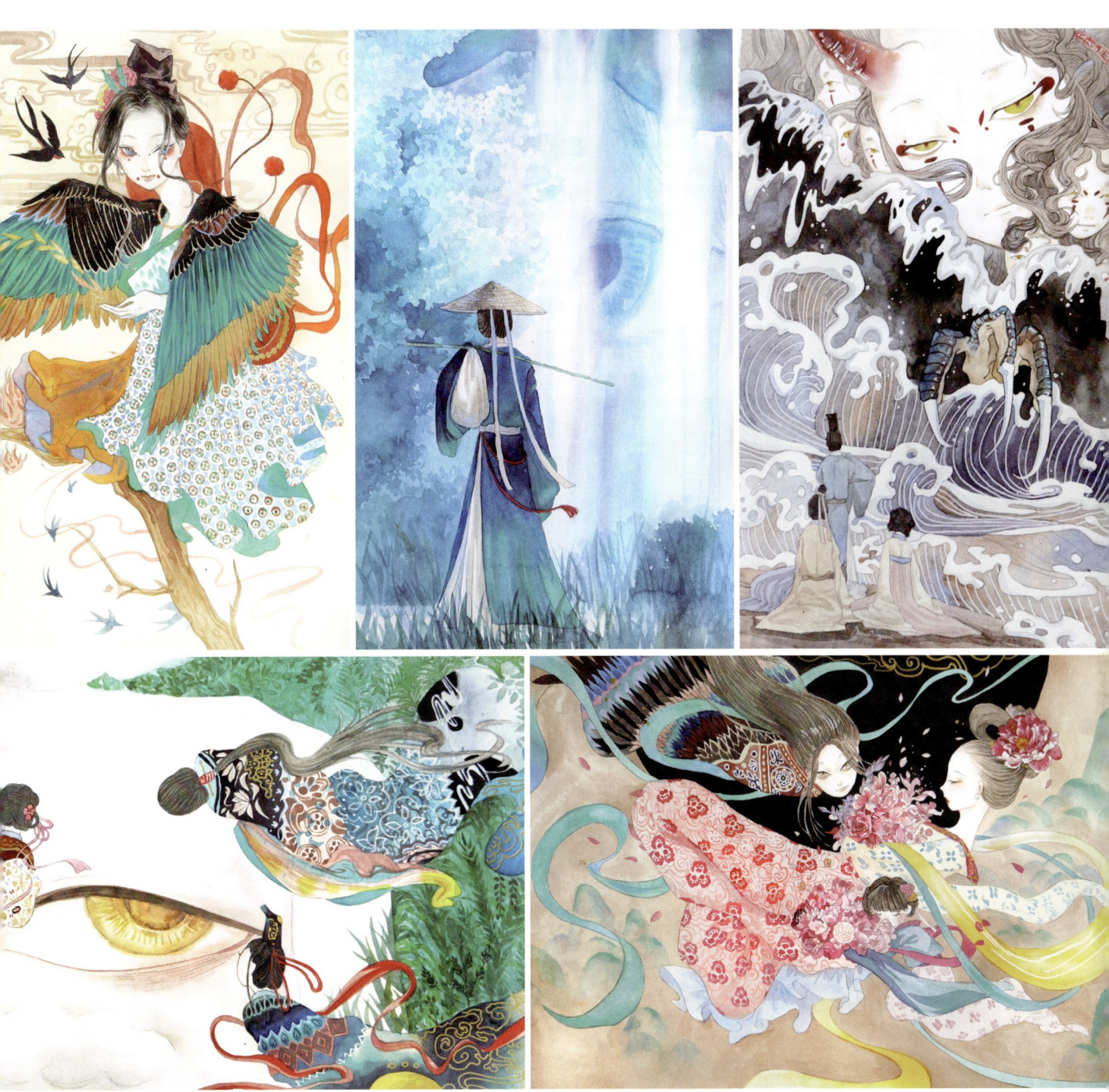

图 4-16 《神话》| 张沁怡

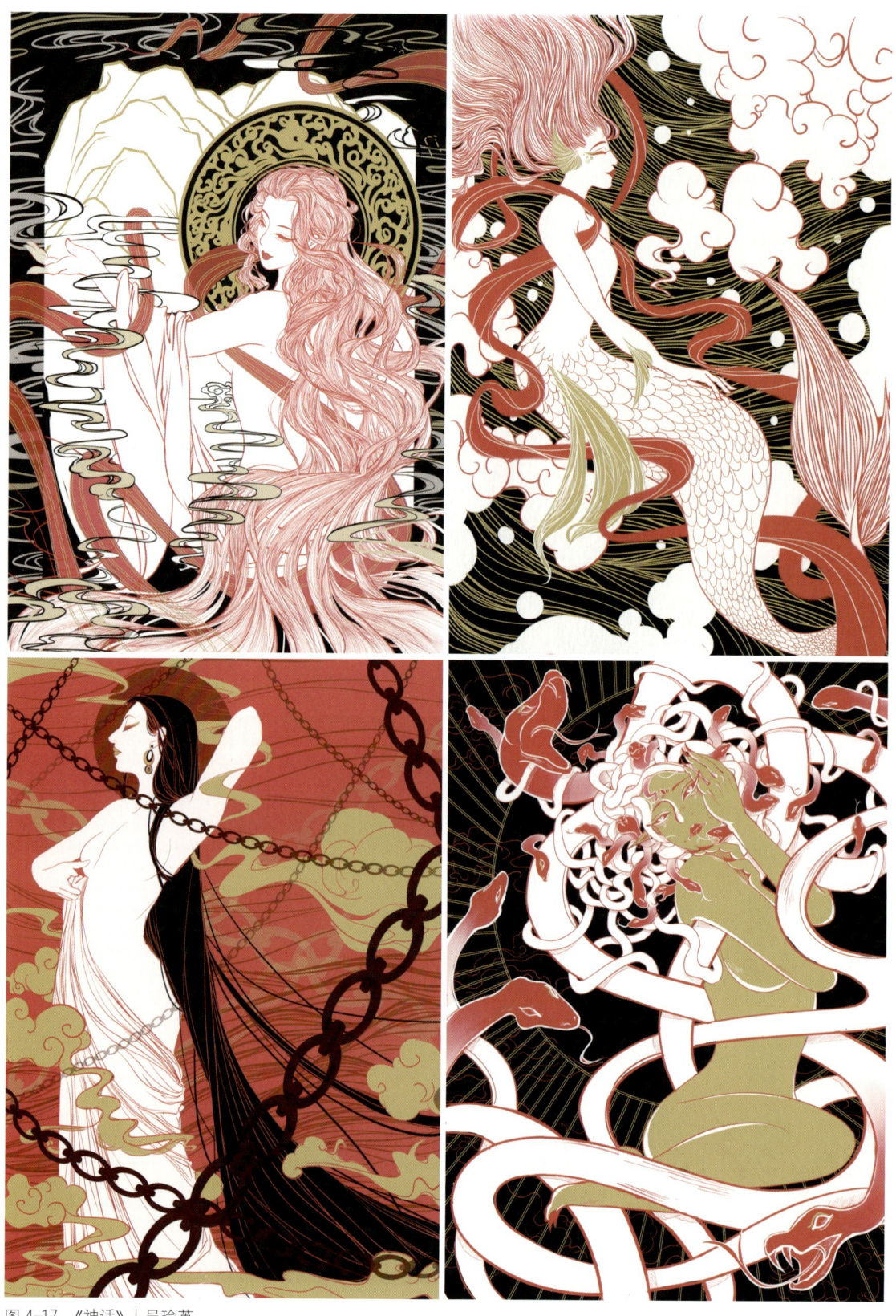

图4-17 《神话》| 吴瑜英

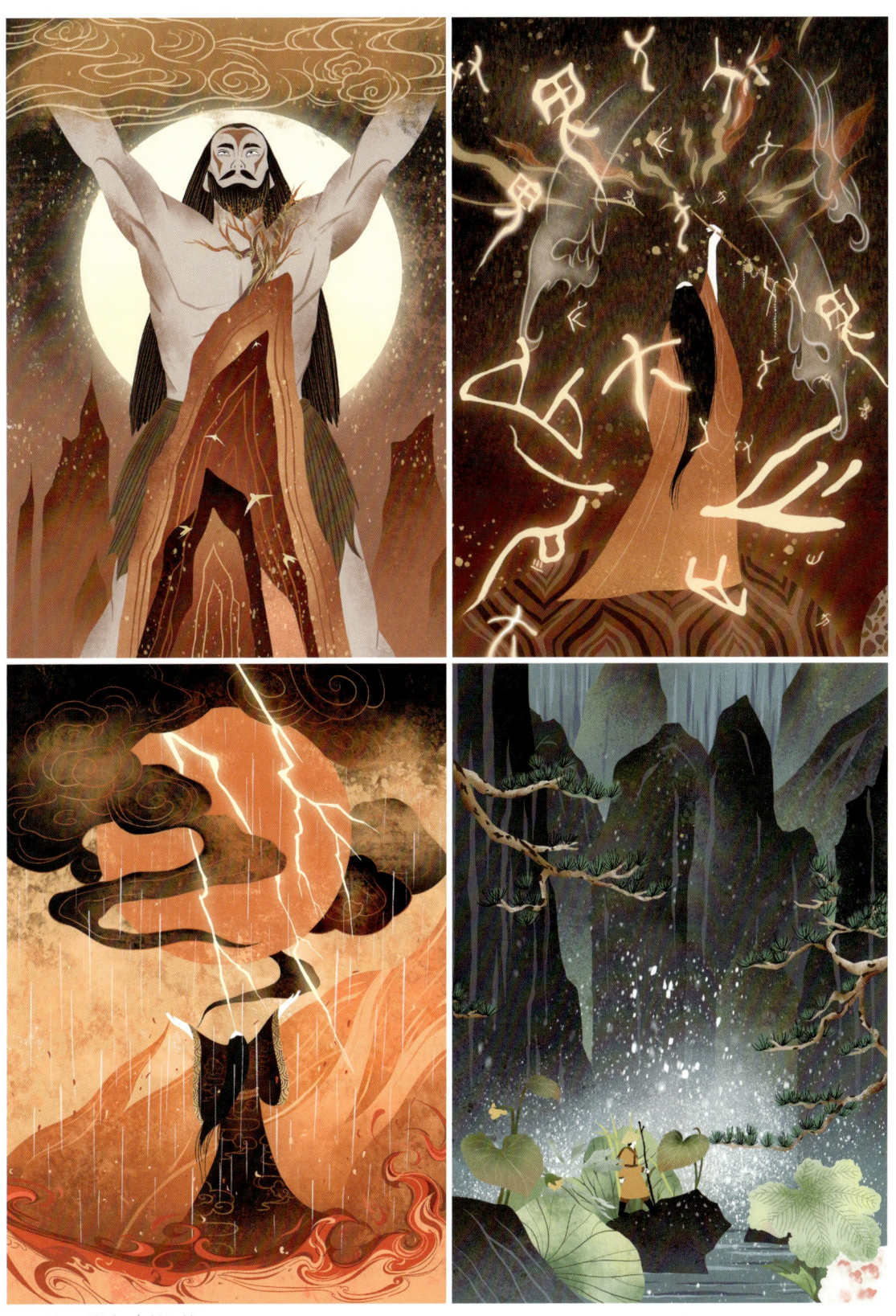

图 4-18 《神话》| 彭子懿

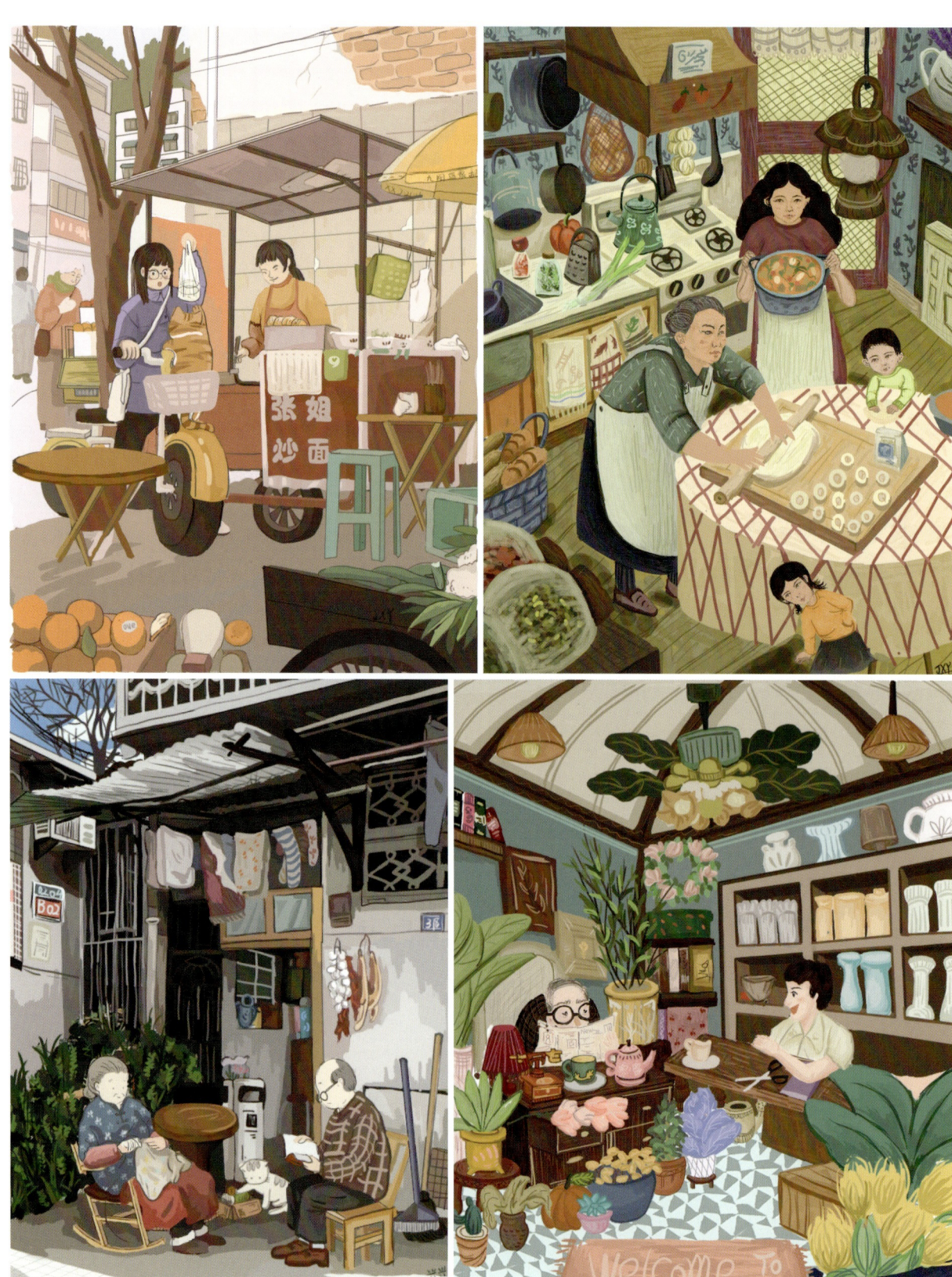

图 4-19 《我的城》| 蒋兴媛

第 4 章 风格的转化 / 115

图 4-20 《我的城》| 李美佳

图 4-21 《小精灵》| 王尉

图 4-21 《小精灵》| 王尉（续）

图 4-21 《小精灵》| 王尉（续）

图 4-22 《我的城》| 傅仰惠

图 4-23 《我的城》 | 张凯歌

图 4-23 《我的城》| 张凯歌（续）

4.3　评价与判断——绘画表述评价标准

对于基础绘画创作的作业评价，简单来说，以是否体现出较好的个人风格面貌、完整的画面效果为标准。同时，关于真正的绘画创作评价标准则是一个相对复杂的问题，我们将在后面做具体、深入解释。

前面提到过，在基础临摹和转换学习过程中，作业的评价有非常具体的对象可以参照，而对于绘画创作的评价则相对复杂，就是绘画创作在不同层面上的可以评价与不可评价的问题、评价标准的相对性与绝对性问题。我们在这里对绘画创作涉及的基本观念进行必要的分析，以便学生建立基本的认知。

学生在进行绘画创作的时候常常会碰到这样的问题：关于评价标准的问题。观众在欣赏绘画时的审美判断往往是主观的，但是专业人员在评价绘画时则需要一个相对客观的标准。这个标准是怎么形成的？它来自对历史上经典作品的学习积累，也就是说，只有了解艺术的历史，才能了解审美标准的建立和发展演变过程，也才能做出相对普遍、客观的评价判断。

审美判断能力来自知识的积累，一方面是常识，另一方面是专业知识，然后才有判断的智慧。对于绘画，难的不是掌握绘画的技能，而是判断到底什么画才算好画，有了判断标准才能知道努力的方向。认知和视野的局限性会让学生不知道往哪里走，或者只会按照惯性作画。对绘画的审美判断能力的提高不仅依靠对抽象的理论知识的学习，而且要落实在具体的绘画实践中，只有这样学生才能知道什么是好的绘画，什么是不好的绘画，具备对绘画的评价标准。审美判断能力虽然依靠直觉或敏感性，但是也受知识视野的影响，一个人的直觉和敏感性来自他的知识视野，所以丰富的知识和开阔的视野是必不可少的。视野开阔的人才有更好的直觉，才能捕捉别人感觉不到的问题或事物。也就是说，敏感性受知识、经验的影响，对某个问题没有相关的知识积累，很可能就对其没有敏感性。

4.3.1　绘画的创造性

创造性是对艺术和设计的基本要求。风格效果、思想观念的创造性都体现在细节中，如图像的选择视角、画面笔触、色彩肌理的处理。创作者在表现对象的同时，也在创造效果、风格。对于绘画创作来说，方法本身没有新旧之分，也没有高下之别，只有合不合适，能达到目的的方法就是好方法。

讨论绘画风格的创造性的问题，自然要对创造性做一个分析。创造性是指在某一领域或者某件事情上，相对于前人表现出来的新奇性、独特性。学生通过对不同风格作品的学习，可以对不同效果及达到不同效果的方法有一定的了解和掌握。了解历史才能获得创新，直接向艺术史上的经典作品学习可以让学生深刻体会创新的重要性及其发生过程。艺术史就是对不同

风格效果、题材内容的创新突破的纪录。

从历史的角度来看，某位画家与其他画家之间的差异性往往容易被夸大，而他们的共性会随着时间的推移显现出来。传统的中国绘画虽然也重视创作创新，但那是在承认普遍性规范下的创新，西方的绘画历史也是如此。当然，后现代思潮很快就对绝对原创性进行了解构、颠覆，否定了绝对原创的可能性。

对创造性的理解是随着时代而变化的，后现代艺术中挪用被看作创造。创新的前提要知道历史上都有过什么创作，以及它们的产生过程，个性也是建立在了解他人的基础上的，先通过学习掌握基本知识技能，再综合转化一种以上的风格，尝试把不同风格结合起来运用，努力摆脱他人才能创新发展出自己的个性、风格。本书对于习作与创作的区分，主要判断标准为是否有一种个人面貌、风格追求，是否是形式与内容共同呈现出来的面貌、效果，如果有个人化的面貌就是创作，没有就是习作，而不是从主题内容上来区分。转换他人的风格、图像内容一定要有自己的视角，如果能体现出不一样的面貌，也可以说是创作。当然，创作与习作并没有十分清晰的界限。

学生在认识上要破除对绝对的个性、创造性的迷信，不必把创造性和个性神秘化。个性是相对的，绝对的个性、创造性是不存在的，巧妙地挪用和转换本身就是创造。绘画的创造性和个性体现为与他人作品之间的区别和差异性。学生在进行绘画创作的时候，总是被要求去发现和看到不一样的东西，其实对创造性和个性的追求，就是要与历史上其他画家的作品进行比较，去发现和寻找差异。只要稍作探究，就会发现没有凭空产生的创造性绘画风格和效果，所谓创造都是从以往的作品和他人的经验中来的，历史上的绘画创新都是逐步取得进展的。换句话说，风格效果的创造性来自对历史的了解，来自对他人的借鉴、挪用、改造、拒绝、吸收。进一步来说，绘画的创新来自对既有风格效果的了解，所谓风格效果的创造性和个性的形成是在掌握基本技能的前提下，在与历史和与他人的比较和竞争中发展建立起来的，缺乏对历史上绘画作品的效果、风格的基本认知和了解，就无从谈及效果的突破和创造性。

创造性风格效果的形成不是一朝一夕的事情，作为绘画初学者，面对创新这个问题时，会感到迷茫无助，这其实是由于对创新的理解和期待过高。也就是说，学生需要对什么是创新有一个正确的理解。艺术史是继承发展的历史，创新是相对的，没有绝对的原创性，谁都不是"天外来客"。不强调绝对的原创性是希望学生在形成自己的表现方法和效果之前进行借鉴参考，只有通过学习、比较，才能形成自己的个性。在进行绘画创作、对创造性作出判断的时候不能绝对化，只能在一定范围的比较、参照中进行，先借鉴再创造，在借鉴中完善自己的画面。如果要求绝对的创新，我们的工作将无从开展。

绘画初学者理解创新的产生过程，就不会过分焦虑原创性这个问题，不至于好高骛远、不切实际地考虑风格效果的创造性和个性。从根本上来说，我们认为真正的绘画创作是不可教的。这里不展开讨论，简单来说，无论结果还是方法，都是自我生成的。有人说风格可以教，其实不然，风格应该是在探索的过程中自然形成的，这样的风格才可能是最合乎创作者的性情的。创作的方法与风格效果是一起生成的。

按照这个标准，学生在上一章其实就已经开始创作了，不过不是自由创作，而是在一定方法、限制内进行。限制不是否定自主性，而是让初学者有方法可循，不至于无从下手。本章虽然也有所限制，给出主题引导学生进行命题创作，但是比前一章有更大的自由度，也要求有更大的主动性。本章仍然是对运用绘画进行表达的能力的进一步锻炼，因此可以说是绘画创作，也可以说是绘画表达基础练习。也正是因为我们把绘画创作课程定位在基础阶段，所以才没有深入展开对绘画创作的问题意识、绘画创作与现实的关系等问题的讨论。

跟前面的转换学习一样，绘画创作也离不开这样一个步骤：先模仿借鉴，再进行创新。绘画初学者应了解掌握创作的过程、方法，循序渐进地为创作打下更坚实的基础。

4.3.2　标准的多元性

审美问题没有统一的法则和标准，只有效果、感觉的区别，特别是在今天这样一个多元的时代，每个人对同一个问题、概念的理解可能完全不同甚至相反。

对于评价问题，学生要建立这样一个认知，总体上而言，即从更大的角度看，不同风格效果之间的好坏高低确实是不可评价的。对真正的绘画创作而言，确实没有统一的放之四海皆准的评价标准，艺术史上对于不同的画有不同的评价标准，或者说标准在不断地被打破更改。绘画中的问题只有合不合适，要做到合适，则需要创作者有相关认知、经验和能力。风格没有对错之分，只有效果的不同。这是在整个学习过程中要明确的基本认识，是学习绘画艺术史后应该理解的一个重要问题。因此，教师在具体绘画教学过程中不应要求学生必须按照某个标准做。

从根本上说，视觉艺术的审美判断能力主要是对新的视觉形象的感知能力，而不是按照某个传统、既有审美标准讨论艺术，或者说创作符合某种既有审美标准的作品。实际上，用视觉效果的陌生化、差异性、创造性来讨论视觉艺术，是对传统的审美的超越。只有了解既有的审美趣味、不同的风格效果，才可能形成自己的审美理解和判断能力。如果缺乏对历史和现实的了解，就无法对其进行超越。

通过对艺术史的学习，学生可以理解审美观念、审美判断标准是不断变化的，了解审美趣味或艺术观念发生过的变化及产生变化的原因。在讨论审美问题的时候，应注意其产生的背景。当年亨利·马蒂斯的作品出现在人们面前的时候，被称为"野兽派"，而他声称他的作品是追求宁静的艺术。这在当时不被人理解接受，今天却成了标准的审美对象，这样的例子不胜枚举。可见，艺术会被误解，审美观念、审美标准具有可塑性。

4.3.3　标准的绝对性

艺术创作虽然不同于有普遍的绝对化的衡量标准

的科学工作，但是仍然需要一定的衡量标准，它的标准和规则的设定确实具有一定的主观性。这其实就是说，它要求我们建立一个自己的标准，提出自己对于绘画的要求，从这个方面来说，自己的标准是具有绝对性的；否则，就会面对一个怎么画都行，反而不知道到底该怎么画的困境。初学者进入创作过程中就要适应这样的心理状态。体会和理解这种自我设定规则的游戏是非常重要的精神、心理体验，可以锻炼绘画的主动性，积累绘画经验。当然，这种自我设定规则标准并不是绝对化的，而是相对的绝对。对效果有要求和想象的时候，就能做出判断，如哪处的形体不够准确、哪根线条或者色块过于突兀等。

艺术的审美判断虽然是主观的，但也要求做出合适的选择和判断，我们能做的就是参照历史或者他人来规范和反思自己的作品。绘画创作是有难度的，没有一致的标准，但又不是完全没有标准，就是说标准是多元的，这是所有艺术创作的根本问题，我们需要明确自己的目标，在达到自己的目标之前建立起自己的要求和标准。只有建立自己对风格效果的要求和评价标准，才能判断自己的绘画作品有没有达到这一要求。建立了对这些问题的基本认知，我们在面对具体画面的时候就有了批评讨论判断的能力。

当然，另一个问题随之而来，我们在不同阶段、不同认知能力下会有不同的判断标准，这要求我们不断学习开阔自己的视野、提高自己的认知。学生必须尽可能地了解过去和现在的标准，才有可能提出新的要求，这也是本课程的意义所在。

本章小结

本章的重点是对绘画创作的风格效果进行创造性的转化学习。风格的研究学习是本课程的重中之重，其他如造型、色彩、肌理、形式等问题围绕风格效果问题的学习而展开。纵观整个课程，最主要的特点就是，绘画基础学习由原来相对单纯的技术练习转变到以风格为重心的练习，通过风格的学习带动基础技术练习和知识视野、思想观念的学习。

绘画创作是绘画基础课程的重要部分。从主题内容的选择到表现方法、风格效果的确定，本课程一直强调对艺术史上经典作品的参照。从模仿借鉴到形成自己的风格效果是学生创作初步要解决的问题，解决之后才能完成整个绘画基础的学习过程，奠定基本的能力和认知。此后，是学生脚踏实地进一步发展自己的时候。

参考文献

贡布里希，1998．艺术的故事［M］．范景中，译．天津：天津人民美术出版社．

柯耐尔，1992．西方美术风格演变史［M］．欧阳英，樊小明，译．杭州：中国美术学院出版社．

徐建融，2020．中国美术史［M］．杭州：浙江人民美术出版社．

孙建君，2018．艺术中国·民间工艺［M］．长沙：湖南美术出版社．

王伯敏，2019．中国版画通史［M］．杭州：浙江摄影出版社．

魏力群，2007．中国皮影艺术史［M］．北京：文物出版社．

乔晓光，2011．活态的纸文明：作为世界非物质文化遗产的中国剪纸传统［M］．哈尔滨：黑龙江人民出版社．

叶康宁，2009．壁画艺术：宫室华彩［M］．重庆：西南师范大学出版社．